U0112311

风·雅·颂

IMPRESSIONISM

印象派

简明艺术史书系

总主编 吴 涛

［俄］纳塔莉亚·布罗茨卡娅 编著

邱惠丽 译

重庆大学出版社

目　录

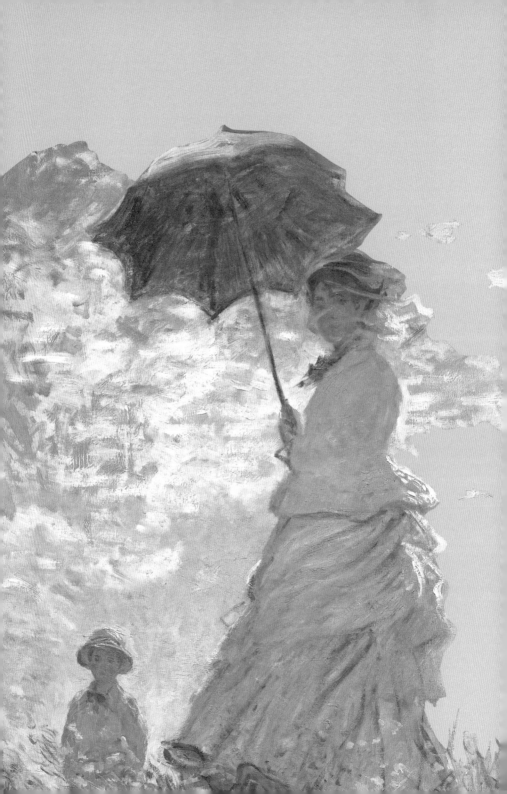

印象派的神奇世界:
起源、实践与接纳

The Amazing World of
Impressionism:
Origins, Practice and
Reception

IMPRESSIONISM

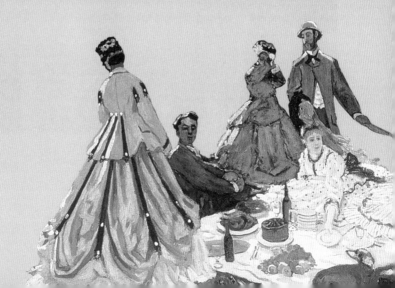

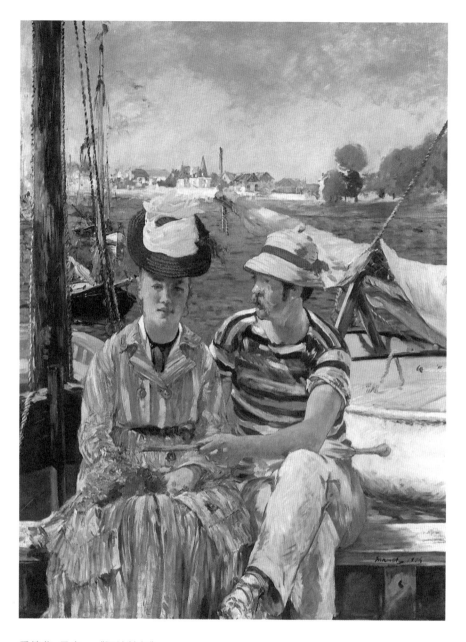

爱德华·马奈，《阿让特伊》

1874 年，148.9cm×115cm ，布面油画

图尔内，艺术博物馆

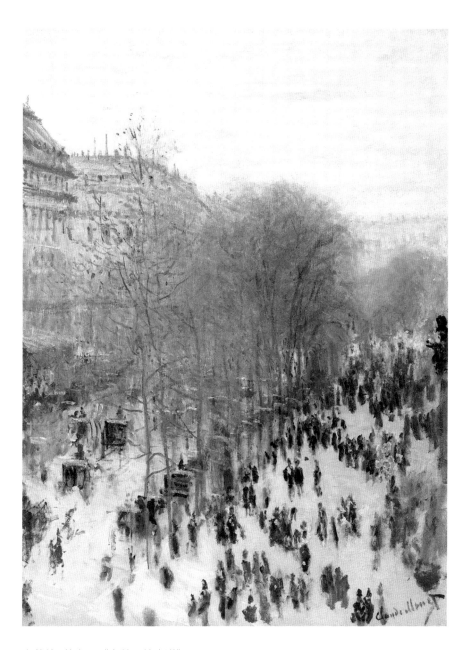

克劳德·莫奈，《卡普西纳大道》

1873—1874 年，80cm×60cm，布面油画
密苏里州，堪萨斯市，纳尔逊·阿特金斯艺术博物馆

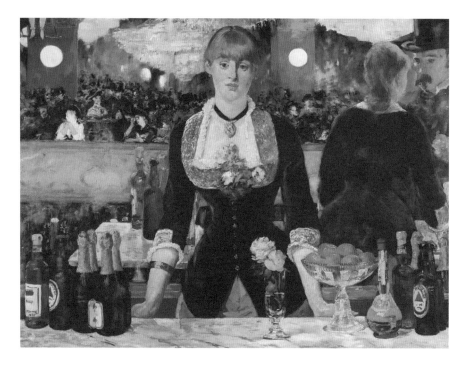

爱德华·马奈，《弗里斯—贝热尔酒吧》
1882 年，96cm×130cm，布面油画
伦敦，考陶尔德艺术学院美术馆

《日出·印象》是克劳德·莫奈（Claude Monet）的一幅画作。
该画的名字非常具有先见之明，该画是 1874 年印象派画
家首次展览中的一幅作品，或正如他们之后对这一群体的
称谓：无名艺术家、画家、雕塑家和雕刻家协会。莫奈为
了准备这一展览，绘制了儿时家乡勒阿弗尔（Le Havre）

的风景画，最终选择了画得最好的勒阿弗尔系列风景画参加展出，并将其统一命名为《勒阿弗尔风景》。记者埃德蒙·雷诺阿（Edmond Renoir）是画家皮埃尔·奥古斯特·雷诺阿（Pierre Auguste Renoir）的兄弟。前者将勒阿弗尔系列风景画编入目录，他批评莫奈将这些画统一命名，其他画家还没有画出过任何比《勒阿弗尔风景》（View of Le Havre）更有趣的东西。在这些描绘勒阿弗尔的系列风景画中，有一幅画绘制了清晨的景象。它描绘了一场蓝色的雾，画面中游艇的形状似乎转化成了幽灵般的幻影，小船在水面上划过黑色的侧影，地平线上浮现一轮扁平的、橙红色太阳圆盘，它的第一缕光穿过海洋，投射出一条橙色的道路。这幅画像是快速习得，而不是仔细绘制，更像是一幅自发生成的油画素描——有什么更好的方式能抓住白日耀眼之光到来之前海天相接之际的飞逝片刻呢？对于这幅特别的画来说，《勒阿弗尔风景》显然不是一个恰当的标题，因为在画中不见勒阿弗尔的踪影。莫奈告诉埃德蒙·雷诺阿："那就命名为《印象》吧"，并且就在那一刻，印象派的故事开始了。

1874 年 4 月 25 日，艺术评论家路易斯·勒罗伊（Leuis Leroy）在《嘈杂声》（Charivari）杂志上发表了一篇讽刺性文章，描述了一位官方艺术家参观展览的情形。当这位

官方艺术家从一幅画移动到另一幅画时，他慢慢地变得疯狂起来。他批评了卡米耶·毕沙罗（Camille Pissarro）一幅画的表层肌理，将其描述为刚刚犁过的田地，就像艺术家的调色板上刨出的刨花不慎堆积在肮脏的画布上一样。

当看到莫奈的风景画《卡普西纳大道》（*Boulevard des Capucines*）时，那位官方艺术家分不清上下或左右。实际上，他被这幅画吓坏了。在勒罗伊的讽刺文章中，正是莫奈的作品把这位官方艺术家推向了边缘。这位官方艺术家停在一幅勒阿弗尔风景画前，问："《日出·印象》描绘的是什么印象？""当然是印象。"这位官方艺术家喃喃地说。"我也是这么说的，因为我印象深刻，这里一定有某种印象……多么自由！技术上多么地轻松！"这时他开始在画前跳吉格舞，大声叫喊："嘿！呵！我是一位行走的印象派，我是一把复仇的调色刀。"（《嘈杂声》，1874 年 4 月 25 日）

勒罗伊在他的文章中称这次画展为"印象派画展"。他用典型的法国手法，巧妙地从这幅画的标题中创造了一个新词，这个词非常贴切，注定会永远留在艺术史的词汇里。

1880 年，莫奈在回答一位记者的提问时说："是我想出了这个词，或者至少通过我展出的一幅油画，为来自《费加罗报》（*le Figaro*）的某位记者提供了撰写这篇尖刻文章

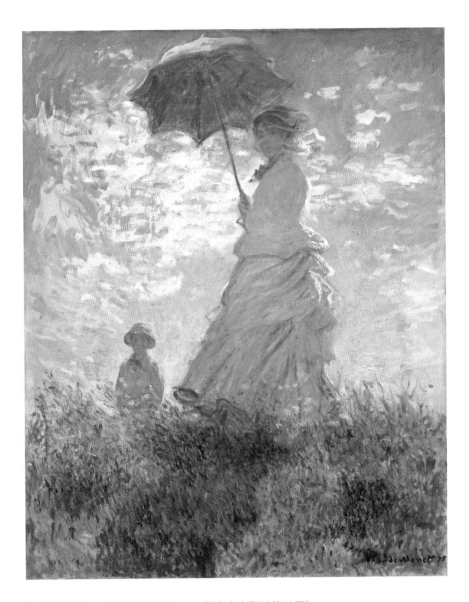

克劳德·莫奈，《撑阳伞的女人——莫奈夫人和她的儿子》

1875 年，100cm×81cm，布面油画

华盛顿，国家美术馆

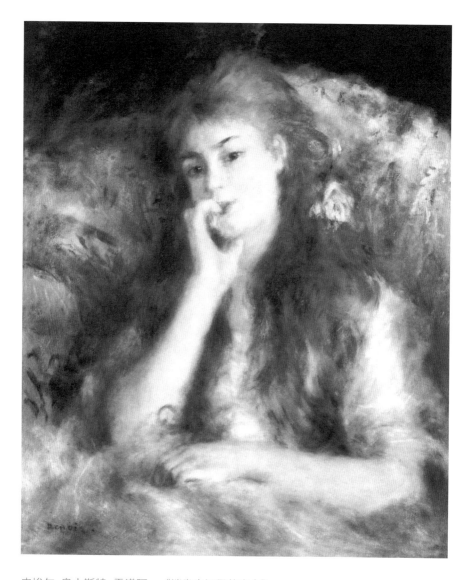

皮埃尔·奥古斯特·雷诺阿，《端坐中沉思的少女》
约 1876—1877 年，66cm×55.5cm，布面油画
伯明翰，巴伯美术学院

的机会。正如你知道的那样，这是个大热门。"

未来的印象派画家相信，当他们离开查尔斯·格莱尔（Charles Gleyre）的画室时，他们正在与学院派绘画划出清晰的界限。11 年之后，当他们在户外绘画时，他们发展出了一种新的绘画理念。当他们独立于官方艺术，并以他们自己的展览为基础展示他们的作品时，宣布这一理念的时刻到了。但组织这样一个活动并不像人们想象的那么容易。

艺术沙龙的规矩极其僵化，在其整个存在过程中，这些规矩基本保持不变。在艺术沙龙中，传统风格占主导地位，从希腊神话或《圣经》中提取的场景，与最初成立时强加给沙龙的主题相一致，只有个别场景随风尚而变化。肖像画保留了受传统影响的外观，风景画必须被"创作"，换句话说，风景画是从艺术家的想象中构思出来的。无论是女性裸体画、肖像画还是风景画，理想化的自然效果仍然是一个被官方艺术沙龙永久接受的条件。官方艺术沙龙评委会寻求在构图、绘画、解剖学、线性透视和绘画技巧方面的高度专业化。用肉眼几乎看不见的微小笔触创造一种无可匹敌的光滑表面，这是参加官方艺术沙龙比赛所需的标准画面。

每一位未来的印象派画家，带着良莠不齐的作品试图进入官方艺术沙龙。1864 年，毕沙罗和雷诺阿的作品很幸运地

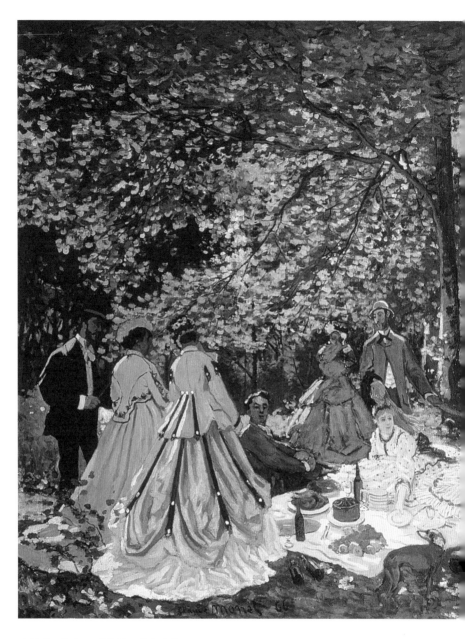

克劳德·莫奈，《草地上的午餐》

1866 年，130cm×181cm，布面油画

莫斯科，普希金艺术博物馆

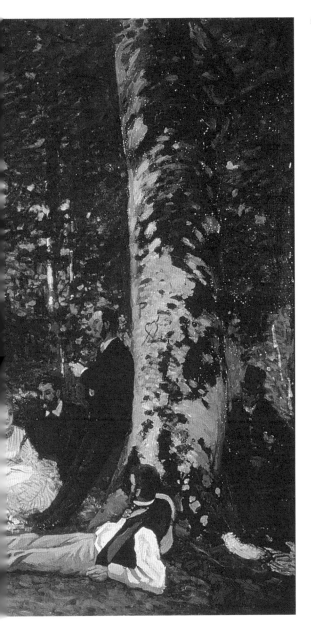

被官方艺术沙龙接纳了。雷诺阿入选的画作《埃斯梅拉达》
（*Esmeralda*）被认为是艺术家的败笔，在沙龙闭幕时他毁
掉了这幅作品。1865 年，毕沙罗、雷诺阿和莫奈的画作入选。
1866 年，所有的印象派画家——莫奈、巴齐耶（Bazille）、
雷诺阿、西斯莱（Sisley）和毕沙罗的作品都入选了。毕沙
罗是在一次官方艺术沙龙的历史回顾中被年轻的文学家埃
米尔·佐拉（Émile Zola）挑选出来的。1867 年的官方艺术
沙龙评委会对年轻画家很苛刻，巴齐耶被否决，在莫奈提
交的众多绘画作品中，只有一幅画被选中。然而，1868 年
的艺术沙龙展示了莫奈、雷诺阿、巴齐耶、西斯莱和毕沙
罗所有 5 位未来印象派画家的作品。尽管如此，他们都越
来越渴望在官方艺术沙龙以外展示作品。

举办个展的想法可能来自库尔贝（Courbet），他是第一个
真正想这么做的人。1865 年，他匆忙在万国博览会原址附
近的香榭丽舍大街设立了一个住所，上面写着"现实主义
馆"，引起了公众的浓烈兴趣。未来的印象派画家也想吸
引人们的注意，当他们找到进入沙龙的办法时，他们朴素
的小风景画只有他们的密友才会注意到。

结果证明，组织一次展览不是一件容易的事情：这需要钱
和人脉。在1867 年的春天，库尔贝和爱德华·马奈（Édouard

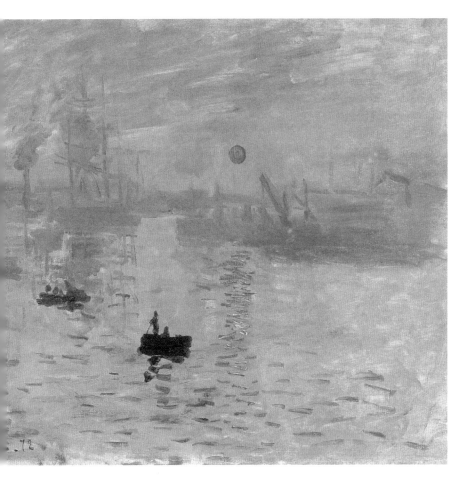

克劳德·莫奈，《日出·印象》

1873 年，48cm×63cm，布面油画，巴黎，玛摩丹美术馆

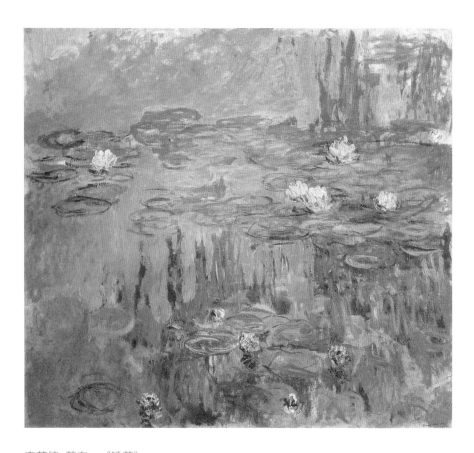

克劳德·莫奈，《睡莲》

1914—1915 年，160cm×180cm，布面油画
俄勒冈州，波特兰美术馆

Manet）都举办了自己的个人展览，曾被官方艺术沙龙评委会拒绝的作品，他们都拿出来展示。受这些个人展览的启发，未来的印象派画家从未放弃举办独立画展的想法，但这需要在他们的持续工作中，让想法慢慢成熟。

艺术家的朋友们担心这种展览的后果，于是未来的印象派画家中的一些人倾向于妥协。1872 年，雷诺阿画了一幅巨大的油画，命名为《博伊斯德博洛涅的骑手》（*Riders in the Bois de Boulogne*）。这是一幅上流社会的肖像画，但评委会否决了这幅画。雷诺阿在 1863 年重新开放的"落选者沙龙"中展出了这幅画。到了举办第一次印象派画展的时候，巴齐耶已经不在了，他于 1870 年死于法德战争，所以勇敢而坚定的克劳德·莫奈成为年轻画家的领袖。在他看来，他们必须通过一个独立的展览来制造轰动并取得成功，其他人也同意他的看法。这次展览共展出了 165 幅油画，它们是来自 30 位艺术家的作品。埃德加·德加（Edgar Degas）、贝尔特·莫里索（Berthe Morisot）、保罗·塞尚（Paul Cézanne）和格莱尔的 4 位学生的作品一起参与展出。德加建议，他们的协会以一个叫"卡普西纳"的林荫大道来命名，叫"卡普西纳"学会，因为这是一个没有褒贬倾向的词，不能作政治上的理解，也不能被推测为对沙龙怀有敌意。最终，他们采用了"无名艺术家、画家、

雕塑家和雕刻家协会"这个名称。用菲利普·伯蒂（Philippe Burty）的话来说："虽然他们都带有非常明显的个人意图，但这些展览很好地展示了他们，并概括了他们共同持有的艺术目标：在技术上，再现户外光线产生的广阔意境；在情感上，传递直接感受的清新气氛。"

印象派这个术语不仅指法国艺术的发展趋势，也是欧洲绘画发展的一个新阶段。它标志着源起于文艺复兴时期的新古典主义艺术阶段的结束。印象派画家没有完全违背莱奥纳多·达·芬奇（Leonardo da Vinci）的理论，也没有完全违背欧洲学院派所遵循的规则。学院派画家遵此规则构思绘画已达3个世纪之久。所有印象派画家都或多或少地学习过传统绘画的课程，每个人都有自己喜欢的老派画家。但对印象派画家来说，根本的改变已经发生：他们对世界的看法以及他们的绘画观都发生了改变。印象派画家对绘画的文学属性产生疑问，对通常以故事为基础进行绘画的必要性提出质疑，因为故事性只会让绘画与历史和宗教产生联系。印象派画家选择了风景画类别，因为它只关涉自然，并且几乎所有印象派画家都以风景画开始他们的艺术之旅。这是一种吸引人去观察并且独自观察的绘画方式，而不是依靠想象。从观察中，艺术家获得观看自然的新视角，即他先前所有绘画经验的逻辑结果：画出所看到的比画出被

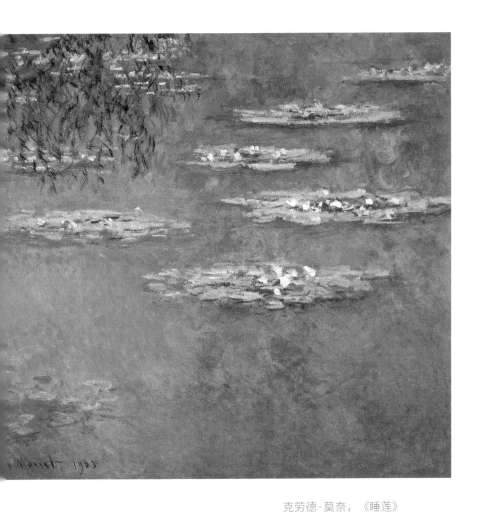

克劳德·莫奈，《睡莲》

1903 年，81cm×100cm，布面油画

俄亥俄州，戴顿美术学院

教导的更重要——这是事实！如果说传统绘画技巧阻碍了艺术家在自然中发现真理的道路，那么这种技巧就必须改变。印象派画家的作品中出现了一种新的绘画风格，这种画风缺乏传统画风的饰面，常常像一幅快速画成的油画素描。但是印象派画家仍然缺乏一种可以取代传统的新的美学理论，他们唯一坚定的信念是，可以用任何手段来达到艺术上的真理。

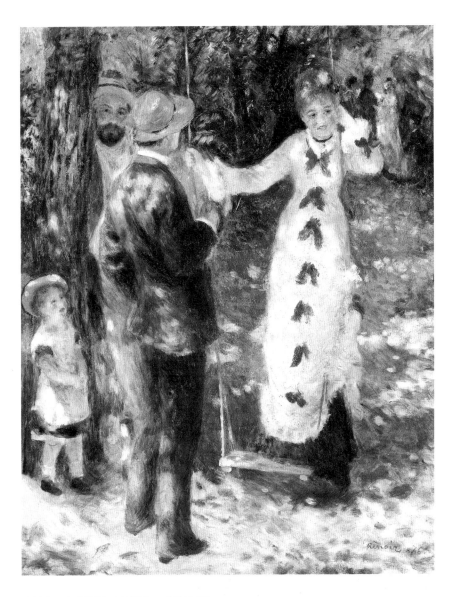

皮埃尔·奥古斯特·雷诺阿，《荡秋千》

1876 年，92cm×73cm，布面油画

巴黎，奥赛博物馆

艺术家

THE ARTISTS

爱德华·马奈

（1832 年生于巴黎，1883 年逝于鲁伊尔）

马奈的艺术是促成印象派出现的最为重要的美学因素之一。
尽管他只比莫奈、巴齐耶、雷诺阿和西斯莱大 12 岁，但这
些画家认为马奈是大师。马奈绘画的原创性和相对于学院
准则的独立性，为印象派画家开辟了新的创作视野。

尽管马奈不是真正的印象派艺术家，但他是从 19 世纪下半
叶开始与印象派画家建立起联系的最著名的艺术家之一。
他对法国绘画产生了巨大的影响，部分原因在于他所作出
的选择，即他从日常生活中选择绘画对象、对纯色的运用
以及快速而自由的画技。他用自己的作品实现了从库尔贝
的现实主义到印象派的过渡。

马奈出生于一个高级资产阶级家庭，他在进入海军学校失
败后，选择成为一名画家。他师从学院派画家托马斯·库
图尔（Thomas Couture）。他从 1852 年起在欧洲各地进行
了无数次旅行，开始逐步形成自己的艺术风格。

马奈最初的绘画大多是肖像画和风俗画，这些绘画的灵感来
自他对西班牙大师如迭戈·委拉斯开兹（Doego Velázquez）
和弗朗西斯科·戈雅（Francisco Goya）的热爱。1863 年，
他在"落选者沙龙"献上了他的杰作《草地上的午餐》。

爱德华·马奈，《包厢》

1868 年，170cm×124.5cm， 布面油画

巴黎，奥赛博物馆

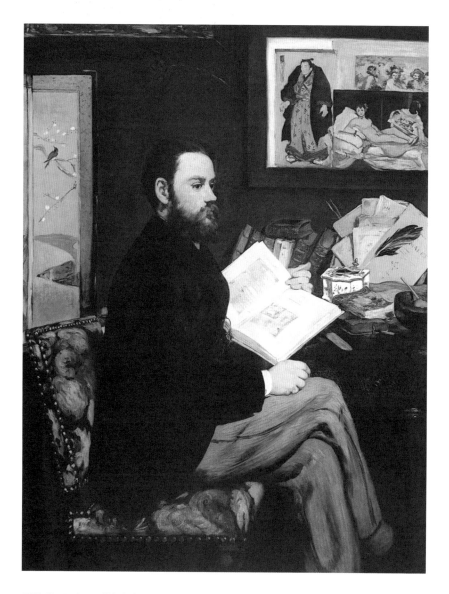

爱德华·马奈，《埃米尔·佐拉的肖像》

1868 年，146.5cm×114cm，布面油画

巴黎，奥赛博物馆

马奈在"落选者沙龙"展示了这幅大尺寸作品，画中的裸女和穿着男装的学生在观众中引起了轰动。他最初想呈现一幅像维切里奥·提香（Vecellio Titian）《田园交响曲》（*Pastoral Symphony*）那样的作品。在他以前的画作中，裸女通常不会被观众直接看到。在这幅巨型画中，马奈对这位女士的描绘呈现出自然、放松、全无窘态的状态。马奈说"光"是这幅作品的主角。画面前景中蓝色连衣裙上的水果篮和人物一样重要，这显示了马奈描绘静物的技巧。

在过去的 150 年里，许多媒体对这幅令人难忘的作品进行了复制和报道。但在这幅画创作 20 年之后，马奈不再需要为了轰动而赢得关注了。1882 年，在他 50 岁之际，艺术沙龙像往常一样在 5 月开幕，巴黎人去看了他的最后一幅画《弗里斯—贝热尔酒吧》。

《弗里斯—贝热尔酒吧》中，美丽的酒吧女郎留着金黄色的刘海儿，拥有淡粉色的脸庞，这些都代表了马奈喜欢的女性类型：维多利安·莫涵（Victorine Meurent）类型以及女演员亨丽埃特·豪瑟（Henriette Hauser）类型。女演员豪瑟曾为马奈的作品《娜娜》（*Nana*）做模特。酒吧女郎倚在一个大理石吧台上，增强了那种令人钦佩的静物感。梅里·劳伦特（Méry Laurent）（秋天）靠在栏杆上时，

观察到了这样的场景：珍妮·德马西（Jeanne Demarsy）（春天）坐在她身后，女士的浅色外套在男士黑色衣服的映衬下显得更加突出；在左上角，人们可以在她的高空秋千上辨别出杂技演员的腿。只有过了一定的时间，观众才意识到，画布上没有餐厅或任何人物：艺术家描绘了一面巨大的镜子。女侍者面向餐厅站着，餐厅反射在镜子里，这也正是观看者发现自己的地方。马奈的绘画代表了他在构图领域研究的造诣：真实空间与绘画空间完全融合。镜子里映出的是女侍者的背影和正在与她说话的年轻人的轮廓，这也代表了旁观者。

这幅画可能代表着马奈与快乐的巴黎生活的真正告别。医生们没有缓解他的病情，他的病情恶化了。他常常不得不放下画笔休息。1882 年夏天，马奈和家人在鲁伊尔（Rueil）一起度过，他被疾病折磨得几乎难以行动。他遵从本性，在花园里画着阳光下明媚的风景和花束。1883 年 4 月的一次体检显示，由于病变处腐烂且生出了坏疽，马奈的左腿需要截肢。4 月 30 日，新沙龙开幕的前一天，马奈去世了。

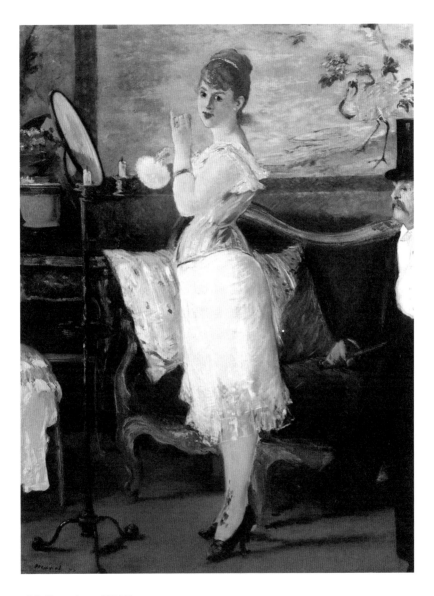

爱德华·马奈，《娜娜》

1877 年，154cm×115cm ，布面油画

汉堡，汉堡艺术馆

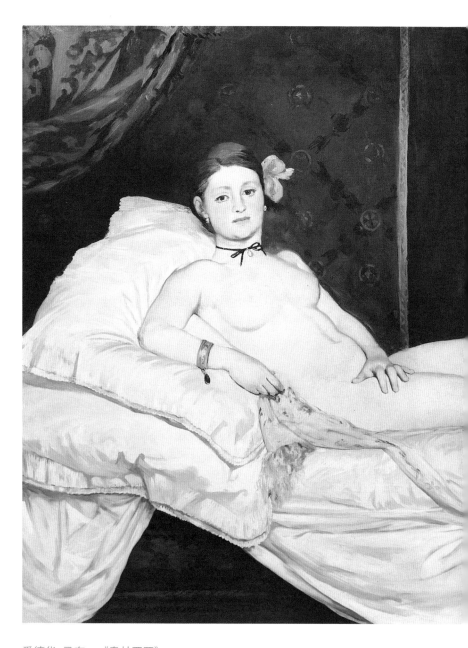

爱德华·马奈，《奥林匹亚》

1863 年，130.5cm×190cm ，布面油画
巴黎，奥赛博物馆

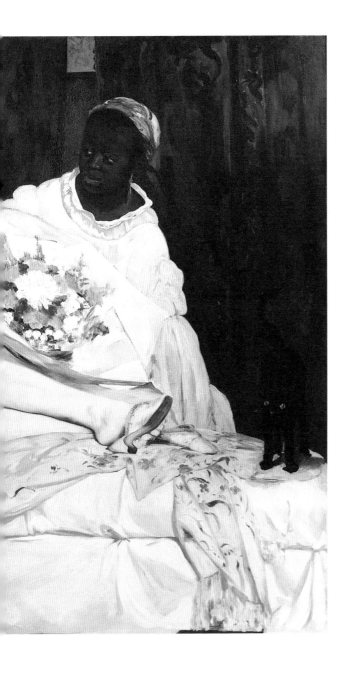

克劳德·莫奈

（1840 年生于巴黎，1926 年逝于吉维尼）

对克劳德·莫奈来说，被冠以"印象派画家"的称号一直是他骄傲的源泉。他选择了一个对他来说单一的题材：风景画。在这一题材上，他达到了同时代人都没有做到的完美程度。克劳德·莫奈非常热爱诺曼底，并总是认为这才是他真正的故乡。但实际情况是，1840 年 11 月 14 日他出生在巴黎拉菲特街（Rue Lafitte），受洗之后他被命名为克劳德·奥斯卡（Claude Oscar）。1845 年，克劳德 5 岁时，他的父亲在勒阿弗尔开了一家小店。

1854 年，经父亲同意，克劳德到巴黎待了两个月，后来还延长了逗留时间。巴黎令他着迷，卢浮宫是取之不尽的宝藏，其中现代画家的展品激发了他对艺术未来的思考。莫奈不想在奥弗雷斯码头注册进入"瑞士学院"（L'Académie Suisse）。奥弗雷斯码头就是莫奈遇见未来印象派画家卡米耶·毕沙罗的地方。但是在巴黎的停留被打断了，服兵役的时间到了，他和非洲军团一起去了阿尔及利亚（Algeria）。直到 1862 年，莫奈才从阿尔及利亚回到他所热爱的诺曼底。

莫奈家族的亲戚奥古斯特·图尔穆切（Auguste Toulmouche）认为，莫奈有必要加入自己的老师查尔斯·格莱尔开办的

免费工作室。莫奈就是在格莱尔的画室里遇到了皮埃尔·奥古斯特·雷诺阿、阿尔弗莱德·西斯莱和弗雷德里克·巴齐耶。从他们在格莱尔画室见面的那一刻起，年轻的画家们就一起向前走，决心把古典传统的重担从肩上卸下来。

年轻画家们的生活很艰苦。莫奈设法说服巴黎资产阶级委托他和雷诺阿画肖像画，这样他就可以为集体工作室、模特和取暖用煤买单。幸运的是，他们的一位客户（一位店主），付给他们食品杂货费，一袋豆子足够吃一个月。

更幸运的是，弗雷德里克·巴齐耶也在其中，他用父母给的钱为自己、莫奈、雷诺阿和西斯莱租了一间工作室。当莫奈和巴齐耶在德拉克洛瓦（Delacroix）居住的弗斯滕堡广场有一套带工作室的公寓时，西斯莱和雷诺阿晚上会过来，毕沙罗把塞尚也带来了。有段时间这个工作室成为他们的聚集地。他们已经不再去格莱尔的画室了，现在他们一起离开，去巴比松画派（the Barbizon School）画家最喜欢的地方——枫丹白露森林画画。

也正是在 1865 年于沙伊（Chailly），莫奈开始创作《草地上的午餐》，这幅画的灵感来自马奈的《草地上的午餐》。这幅画除了野炊主题和直接从自然中画出的真实风景的魅力之外，与爱德华·马奈的《赫比河畔德琼》（*Le Déjeuner sur*

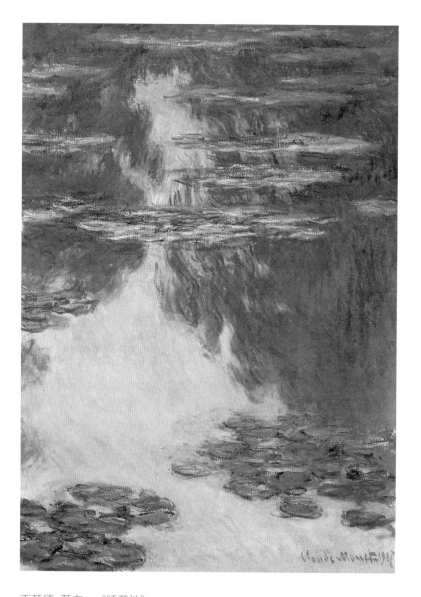

克劳德·莫奈，《睡莲池》

1907 年，100cm×73cm，布面油画

东京，石桥艺术博物馆

l herbe）没有什么共同之处。莫奈还没有摆脱风俗画的细节特征。但这里已经有一些东西指向了莫奈的未来：当太阳穿过树丛的青枝绿叶时，光线碎裂成小的、并置的光斑，投射到女性优雅的礼服上，形成彩色光影，莫奈将这一切用纯色描绘。1866 年，莫奈绘制了他的未婚妻卡米耶·唐西尔（Camille Doncieux）的肖像——《穿绿裙子的女子》（*Woman in the Green Dress*）。

19 世纪 60 年代，莫奈偶尔去诺曼底父母的家。他与家人的意见分歧使他不断感到苦恼。1867 年，莫奈的父亲命令他在阿姨的监视下在圣阿德雷斯（Sainte-Adresse）度过暑假，以使他远离卡米耶。当时，卡米耶正准备生他们的第一个儿子让（Jean）。莫奈父亲威胁他说，如果莫奈与卡米耶结婚，将完全取消对他的经济资助。莫奈绝望了，处于一种神经紧张状态，甚至视力开始下降。

他在圣阿德雷斯画了一系列风景画，使他在印象派方向上又迈进了一步。事实上，《圣阿德雷斯帆船赛》（*Regattas at Sainte-Adresse*）（藏于纽约大都会艺术博物馆）、《圣阿德雷斯看台》（*Terrace at Sainte-Adresse*）和《花园中的女人》（*Woman in the Garden*）（藏于圣彼得堡冬宫博物馆）等作品都出自 1867 年。在光滑如镜、云彩朵朵的诺曼底广

阔天空的映衬下，莫奈描绘出一片明亮蔚蓝的大海，海面微波荡漾。他的画呈现出纯正的色彩，色彩之间彼此没有混淆。红花在绿草中闪烁，锦旗迎风招展，画布上阳光普照。

对于克劳德·莫奈来说，19世纪60年代末和19世纪70年代初是一段艰难的时期。1868年，他终于娶了卡米耶·唐西尔。没有父亲的经济支持，他与家人的生活是非常拮据的。在普法战争和巴黎公社（Paris Commune）期间，他逗留在英国伦敦。在此地，莫奈遇到了毕沙罗和查尔斯-弗朗索瓦·杜比尼（Charles-François Daubigny）。战争期间，保罗·丢朗-吕厄（Paul Durand-Ruel）独自来到伦敦，杜比尼把他介绍给莫奈。从那一刻起，在之后的许多年里，丢朗-吕厄成为莫奈的经销商和忠实的支持者。1871年底，莫奈和他的家人回到法国，他们搬到了塞纳河畔的阿让特伊（Argenteuil）。

《阿让特伊的帆船》（Sailing Boats at Argenteuil）（藏于巴黎奥赛博物馆）是一幅不大的画作，它绘有耀眼的蓝天、红色的屋顶和白色的船帆，更像名副其实的色彩盛宴。他已经在那里——真正在露天中绘画，这种绘画风格在接下来的一年被命名为"印象派"绘画。莫奈所住房屋旁边的小花园，是他需要关注的唯一主题。莫奈从不同的角度

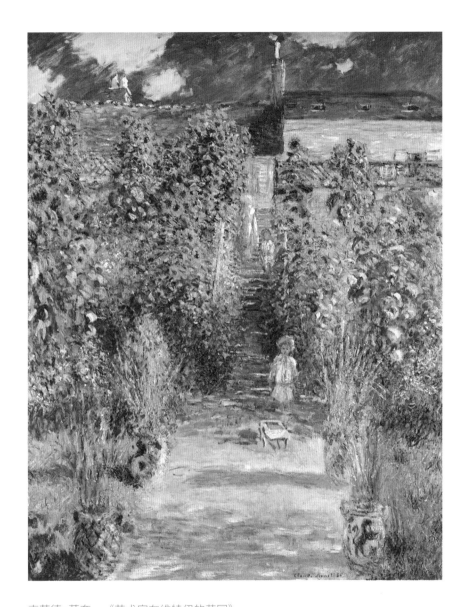

克劳德·莫奈，《艺术家在维特伊的花园》

1880 年，151.5cm×121cm，布面油画

华盛顿，国家美术馆

克劳德·莫奈，《花园的女子》

1861 年，255cm×205cm，布面油画
巴黎，奥赛博物馆

描绘了这个花园，每次都能在那里发现一些可爱的新东西。卡米耶和他们的儿子让，是他永远的描绘对象，他们要么坐在树下，要么沿着乡间小路散步。但是，即便是他的妻子、儿子或朋友出现在画中，画家还是对大气中的薄雾或阳光投射在他们衣服上的片片光斑更感兴趣。紫丁香花坛成为花园里莫奈最喜欢的主题，为此他创作了《阳光下的紫丁香》（*Lilacs in the Sun*）。淡紫色、粉红色的花变成了光源，阳光穿过枝叶，照在卡米耶的裙子上，在光影的若隐若现中洒下一抹粉红。但最为重要的是，在莫奈之前，没有人试图在绘画中呈现这种朦胧的美感。它抹去了所有物象的边缘，消弥了一切锐度和边界，并产生了那种贴切的"印象"，这种"印象"后来成为这一艺术流派的名字。莫奈在这一时期画出的风景画之一是勒阿弗尔港的景色，这幅画根据日本视觉体系创作。画中的图像将整个画布填满，一直到上边的边缘。《勒阿弗尔大码头》（*The Grand Rock at Le Havre*）藏于圣彼得堡冬宫博物馆。

当时，克劳德·莫奈与日本大师们一样迷恋日本视觉体系，莫奈是最早熟悉他们绘画艺术的西方艺术家之一。但在画参展作品时，莫奈更喜欢画从酒店的窗户看到的风景，从酒店的窗户看不到港口，看到的最重要的元素是晨雾下的

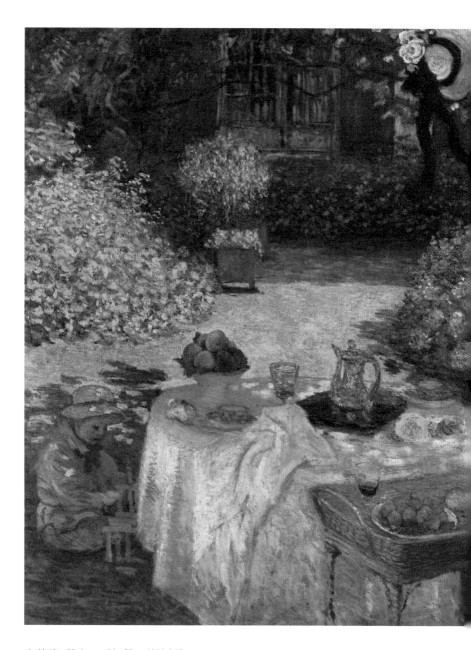

克劳德·莫奈，《午餐，装饰板》

1868 年，160cm×201cm ，布面油画

巴黎，奥赛博物馆

面纱。这个被称为"日出·印象"的景观，将决定参展者的命运。他们变成了"印象派画家"，大家一致同意克劳德·莫奈为该画派的负责人。

克劳德·莫奈的另一幅画更像是 1874 年展览的前奏，这幅画是 1873 年绘制的第一幅城市风景画《卡普西纳大道》。这幅画还具有一个预言性的特征：正是在那里一年后，著名的展览将要开幕。画面中两位戴着高帽的巴黎人正从纳达尔（Nadar）工作室的二楼窗户向外看。在这个场景中几乎没有天空，新的建筑物和旅馆拔地而起，延伸到了画布的上端。建筑的影子把空间分成"白天"和"黑夜"，被太阳照亮的一面通体透亮，光秃秃的树枝几乎消融在光线之中。

在生活困难的时期，莫奈和其他印象派画家得到了朋友们的帮助。虽然这些朋友的帮助不多，但是他们通过购买画作提供了物质支持，更加重要的是，来自

友谊的那份温暖给予他们莫大的鼓励。这些朋友包括业余画家古斯塔夫·卡列波特（Gustave Caillebotte），他曾与印象派画家一起展出作品，并享有可观的财富；巴黎歌剧院的男中音简·巴蒂斯特·福雷（Jean Baptiste Faure）购买了爱德华·马奈和一些印象派画家的画作，其中还包括许多莫奈的画作；巴黎公务员维克托·乔克特（Victor Chocquet）一有足够的资金就买印象派画家的画作；乔克特博士拥有莫奈和他的朋友们的一些作品，他视这些画家们为冉冉升起的新星；艺术评论杂志《现代艺术》的资助人兼编辑欧内斯特·霍斯德（Ernest Hoschédé）购买了画作，并邀请画家们到他的庄园作客。1876 年 7 月，爱德华·马奈在巴黎南部蒙日龙镇（Montgeron）的霍斯德家作客两个星期。霍斯德委托莫奈为位于蒙日龙镇的罗滕堡城堡的主接待室制作一些装饰画。

装饰画是莫奈接触到的一个新领域。这些近似正方形的大画布只不过比放大了的印象派画作更大一点。因为它们的尺寸较大，所以不可能在户外绘画。莫奈在工作室里通过研究对它们进行了绘制，但这些画都具有露天绘画的所有特质，如《蒙日龙花园一角》（Corner of the Garden at Montgeron），画面中开着花的灌木被画布的下边缘裁剪，

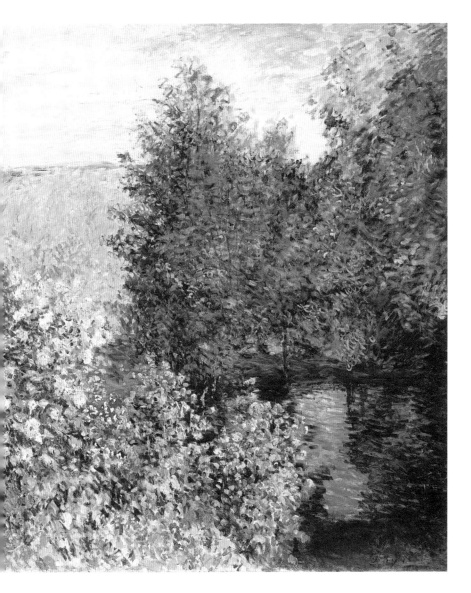

克劳德·莫奈，《蒙日龙花园一角》

约 1876 年，175cm×194cm，布面油画

圣彼得堡，冬宫博物馆

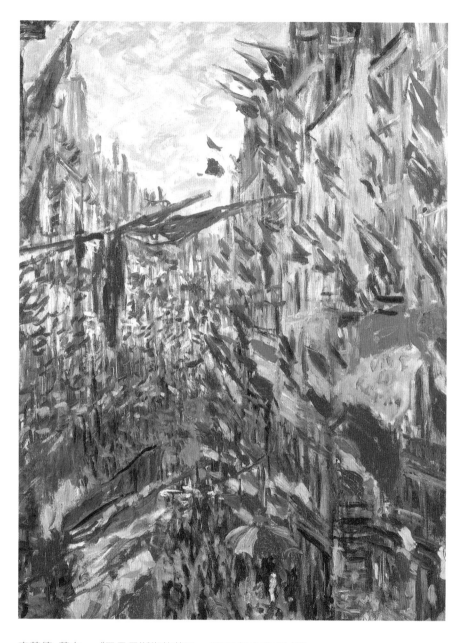

克劳德·莫奈，《圣丹尼斯街的节日，1878 年 6 月 30 日》

1878 年，76cm×52cm，布面油画

鲁昂，艺术博物馆

观者还可以看到池塘的一部分呈明亮的蓝色。一种不同于古典的构图风格，却似乎并非是不经意的选择。莫奈的另一幅装饰画《蒙日龙的池塘》（*Pond at Montgeron*）从一汪池塘画起，画布高度的三分之二被池塘中树木的阴影覆盖，观者几乎辨识不出树荫处站着一位手持鱼竿的女子，另一位女子则斜躺在青草中，然后是两个走开的人的影子。画家颠覆了空间透视的所有经典规则。

1877 年，在第三届印象派画家的画展上，莫奈首次展出了一系列绘画作品"圣拉扎尔（Saint-Lazare）火车站七景"，这是莫奈从他在火车站绘制的 12 幅作品中挑选出来的。莫奈作品中的这一主题不仅与马奈的《铁路》（*The Railway*）主题相一致，也与他在阿让特伊自己刻画火车和车站的风景画相一致，而且还与铁路在当时社会首次出现后浮现出的一种趋势相一致。

19 世纪 70 年代末是莫奈生活最困难的一段时期。1878 年，莫奈一家人不得不离开阿让特伊。尽管有朋友相助，但莫奈的财务状况却继续恶化。在塞纳河畔，莫奈继续绘画，他发现了韦特伊（Vétheuil），一个离曼蒂斯（Mantes）不远的迷人小镇。莫奈一家于 1878 年搬到那里，还有爱丽丝·霍斯德（Alice Hoschédé）（欧内斯特·霍斯德的妻子）和

她的 6 个孩子。爱丽丝·霍斯德最小的一个孩子让 - 皮埃尔（Jean-Pierre）几乎与米歇尔·莫奈（Michel Monet）同一时间出生。让 - 皮埃尔从来没怀疑过自己是莫奈的儿子。其实，莫奈在蒙日龙逗留之后，他和爱丽丝就开始了亲密关系。1881 年，霍斯德要求妻子爱丽丝返回，但已经太晚了。莫奈与爱丽丝在一起很快乐，并将她的孩子视如己出。他们持续的经济困境迫使他们不得不搬到普瓦西（Poissy），一个离韦特伊不远的地方。

他们住的房子旁边有一个花园，种满了绽放的向日葵。在莫奈的画作中，阳光在花园中肆意洒落。尽管莫奈的作品中没有纳入很多静物画面，但他还是禁不住诱惑去画花瓶中迷人的向日葵《向日葵花束》（*Bounquet of Sunflowers*）（藏于纽约大都会艺术博物馆）。在他的画笔下，黄色的花神奇般地变成了阳光。1879 年，卡米耶去世。即使在他生命如此悲惨的时刻，莫奈也无法抗拒色彩的诱惑，在卡米耶临终的床上，莫奈画了她的肖像。

在此期间，莫奈经常在诺曼底绘画，探索那里海港城市的美丽，费坎普（Fécamp）、迪耶普（Dieppe）、瓦伦格维尔（Varegeville）都留下了他的足迹。在一段时期，他经常消失几个月，去寻找绘画主题，他会走到离家很远的地方。

1883 年 12 月，莫奈和雷诺阿一起穿越普罗旺斯（Provence），随后前往热那亚（Genoa）。无论在哪里工作，莫奈都没有忘记家人。然而，他并非拥有真正的幸福家庭，直到 1892 年欧内斯特·霍斯德（爱丽丝的丈夫）去世。1892 年 7 月 16 日，爱丽丝和克劳德·莫奈于吉维尼（Giverny）结婚。

莫奈 10 年前在吉维尼买了一栋房子，在那里画系列画成为莫奈的主要工作之一。30 年后，他回顾了自己是如何做到这一点的。"我正在画一些干草垛，它们吸引了我的眼球，在离我不远的地方，形成一组很棒的草垛群。有一天，我注意到我的光线发生了改变。我对我的继女说：'你不介意的话，到房间再给我拿一块画布来！'她拿来画布给我，但片刻之后，光线又不一样了。再拿一块！接下来再来一块！除非画出我想要的干草垛的效果，否则我不会去尝试新的主题。就是这样。"干草垛成为莫奈几乎没完没了的系列作品的主题：在绿意萌发的初夏，描绘它青草昂然的样子；在寒意逼人的冬天，描绘它薄雪覆盖的样子。

1892 年，莫奈前往鲁昂，他居住的房间的对面是著名的哥特式大教堂。由于不得不在鲁昂待一段时间，莫奈开始从窗户的视野来描画大教堂。他在白天或夜晚的任何天气、任何时候来描画大教堂。中午时分，当太阳照射大地，大

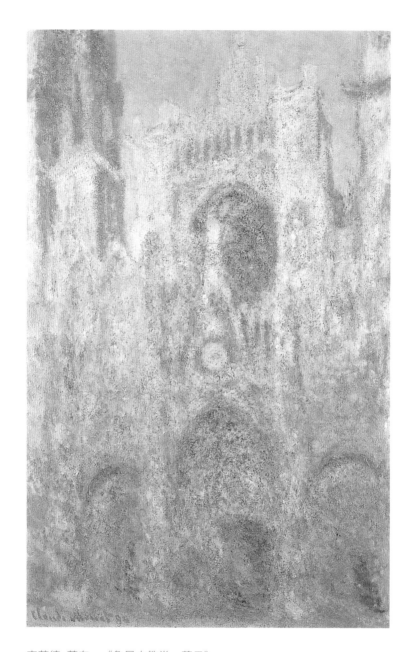

克劳德·莫奈，《鲁昂大教堂，落日》

1892—1894 年，100cm×65cm ，布面油画

加的夫，威尔士国家博物馆

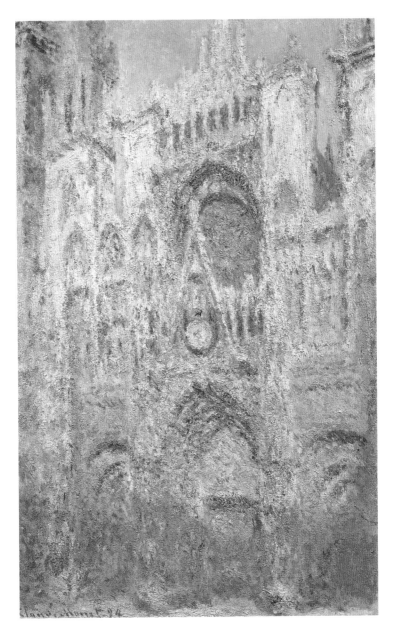

克劳德·莫奈，《鲁昂大教堂，夜晚》

1894 年，100cm×65cm，布面油画

莫斯科，普希金国家美术馆

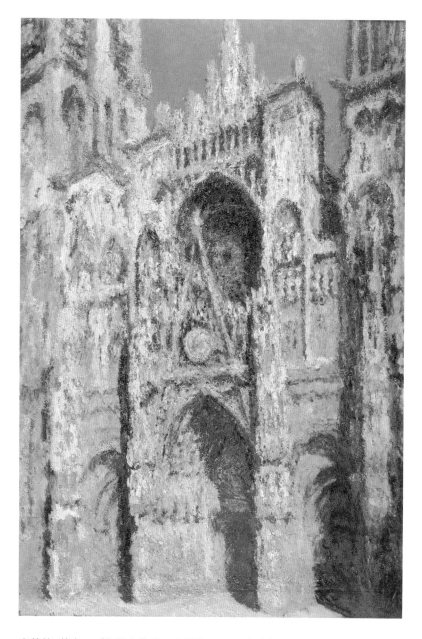

克劳德·莫奈，《鲁昂大教堂，大门和圣罗曼塔（全日光）》

1893 年，107cm×73cm，布面油画

巴黎，奥赛博物馆

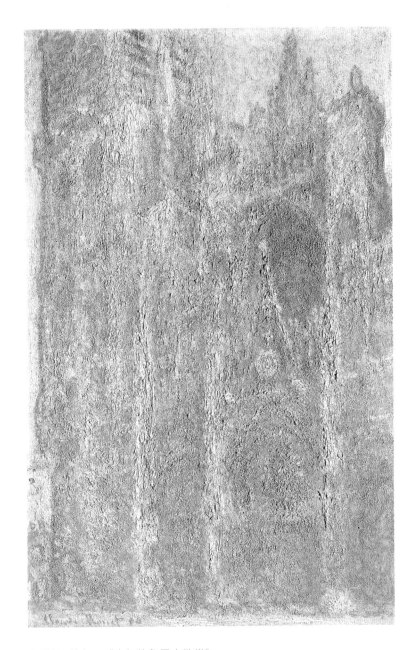

克劳德·莫奈，《中午的鲁昂大教堂》

1894 年，101cm×65cm，布面油画

莫斯科，普希金国家美术馆

教堂的巨大轮廓消融在朦胧的热浪中，外形变得模糊飘缈，几近透明；夜晚来临，蓝色阴影愈加深厚浓重，正面的哥特式金丝石雕彰显出它的壮丽。实际上，莫奈绘画的主题根本不是鲁昂大教堂，而是诺曼底的光线和意境，绘制的作品变成一部名副其实的色彩交响乐。他的艺术从未达到如此境界，也从未出现如此风格。1895 年春天，莫奈举行了个人画展，展示了他画鲁昂大教堂的 20 种不同风格。

在莫奈用画笔渲染氛围的艺术方式的自然演变过程中，他在英国时画的系列作品可圈可点。莫奈于 19 世纪的最后10 年待在伦敦。在 20 世纪初，他为泰晤士河（the Thames River）画了一系列作品。"滑铁卢桥"（the Waterloo Bridge）系列有 41 幅作品，"国会大厦"（the Parliament）系列有 19 幅作品。莫奈当时明确将著名的伦敦大雾作为他画布的唯一主题。

莫奈最后一次旅行是 1908 年，他和爱丽丝去了威尼斯。起初莫奈的心情很糟，甚至不想画画，但到了威尼斯后，他的心情变好了，他宣称因为威尼斯的一切都太美了。尽管如此，最后大自然还是诱骗了他：他在威尼斯画的画布上充斥着颤动的颜色。太阳的温柔反光滑过运河水面，消失在潮湿的薄雾中，勾勒出教堂的形状。

19 世纪 90 年代，莫奈的生活充满了新的激情。他投身于吉维尼花园主题的创作中，就像他投身于系列画的创作一样。莫奈描绘出池塘的形状和飞跨其上的小桥，他为自己的花园画了大量的风景画，花园变成莫奈不折不扣的痴迷之物，其中他最喜欢的主题是睡莲。

1926 年 12 月 6 日，莫奈于吉维尼逝世。他的寿命长于所有其他印象派画家。他曾在 1905 年秋季沙龙上看到了亨利·马蒂斯（Henri Matisse）和《浮士德》（the Fauves）；1907 年，他见证了毕加索的立体主义的出现；他失去了一个儿子，这个儿子死于 1914 年；他目睹了第一次世界大战的爆发；读过安德烈·布雷东（André Breton）发表的《超现实主义宣言》（the Surrealist Manifesto）。人们普遍的看法是，在生命的尽头，莫奈不再是一位印象派画家。《睡莲》的确是画出来的，与他平时的画风相反，他用大笔触使闪烁的光线变暗了，纯色的并置感消失了，画面也变得更黑了。这幅画几乎变得抽象了。但在睡莲面前，人们失去了一切画布和一切色彩之感。围绕我们的是自然气息的印象之感，如此强烈的印象之感，只有印象派画家才能创作出来。

皮埃尔·奥古斯特·雷诺阿

（1841 年生于利摩日，1919 年逝于滨海卡涅）

皮埃尔·奥古斯特·雷诺阿于 1841 年 2 月 25 日出生于利摩日。他是伦纳德·雷诺阿（Léonard Renoir）和玛格丽特·梅莱（Marguerite Merlet）夫妻的第六个孩子。1844 年，雷诺阿一家搬到了巴黎。1848 年，雷诺阿开始就读于基督教学校兄弟会经营的一所学校。雷诺阿擅长音乐理论，很快就被作曲家查尔斯·古诺德（Charles Gounod）执导的圣尤斯塔希教堂（Église Saint Eustache）的合唱团所接纳。然而，命运却另有安排。1854 年，雷诺阿的父母带他离开学校，在利维（the Lévy）兄弟的作坊里给他找了个职位，让他在那里学画瓷器。

利维兄弟作坊的一名工人埃米尔·拉波特（Émile Laporte）在业余时间画油画，他建议雷诺阿利用他的画布和颜料作画，这一提议促成了未来印象派画家第一幅画的出现。雷诺阿在家中郑重地将这幅画呈交给拉波特指点。出于对儿子的信任，雷诺阿的父母听从了拉波特的建议。雷诺阿母亲建议先存点钱，未来艺术家的父母知道，以此为生多么困难——伦纳德·雷诺阿以裁缝工作为生，几乎无法养活自己的七个孩子——而且可以想象，在高雅的艺术领域想赚大钱的可能性微乎其微。

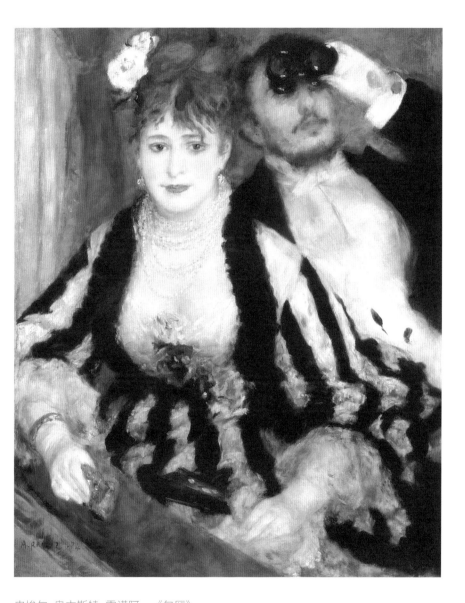

皮埃尔·奥古斯特·雷诺阿，《包厢》
1874 年，80cm×63.5cm，布面油画
伦敦，考陶尔德艺术学院

1858 年，17 岁的皮埃尔·奥古斯特·雷诺阿离开了利维兄弟的作坊。大型公司正在采用机械作业进行批量生产，利维兄弟的作坊被市场淘汰了。

这时，雷诺阿买下了他从事油画专业工作所需的一切材料和工具，并画了他的第一幅肖像画。卢浮宫档案存有 1861 年发给皮埃尔·奥古斯特·雷诺阿准许其在博物馆临摹的许可证。最后，在 1862 年，雷诺阿通过考核进入法国美术学院，同时，进入其中的一个独立工作室，在那里教学的是查尔斯·格莱尔——一位法国美术学院的教授。这件事为这位艺术家的生活开启了新的篇章。格莱尔的画室位于塞纳河畔，雷诺阿在其附近住宿，在巴黎他又有了一个落脚的地方。雷诺阿生命中的第二个，甚至可能是这一时期的第一个伟大事件，就是他在格莱尔工作室与那些将成为他余生最好朋友的人会面，并一起分享他对艺术的看法。

当时雷诺阿行动的地理范围并不是特别大——他没有钱去很远的地方旅行——但巴黎周围有足够吸引人的主题。更重要的是，由于巴比松画派是在他们身上发展起来的，雷诺阿和他的朋友们觉得自己是风景画家的直接继承者，枫丹白露森林则提供了取之不尽的题材。有时，他们住在查

利恩比耶村（Chailly-en-Biére），住在一家只有米尔·安东尼（Mére Anthony）经营的客栈。大约 1866 年，雷诺阿描绘了同一家客栈，这幅作品引人注目，即《安东尼母亲的客栈》（*the Inn of Mother Anthony*）。雷诺阿在一块大约两米高的大画布上重现的情景并非虚构，他们当时聚集在马洛特（Marlotte）时，就是这样的场景。

不过，这幅画的结构非常引人注目：女仆和坐着的绅士形象，都面向观者，都在画布的垂直边缘被切断，而这组形象几乎呈半圆排列，营造出一种真实空间的感觉。雷诺阿作品的研究者认为，站在安东尼母亲面前的是勒·科厄（Le Coeur），而不是西斯莱。多亏了勒·科厄，雷诺阿开始获得肖像画的佣金，这也成为他后来的主要收入来源。而且，最重要的是，在勒·科厄的间接参与下，雷诺阿结识了他的第一个缪斯女神———位年轻的女士，勒·科厄的妹妹，名叫丽斯·特雷霍特（Lise Tréhot），她成了雷诺阿的女朋友。丽斯不仅从 1865 年到 1872 年为雷诺阿作模特，还成为这位艺术家创造的那个雷诺阿式世界的第一个模特。1866 年，丽斯正在干针线活，雷诺阿记录下了这一画面，画面描绘了一个非常年轻的丽斯。1867 年，他描绘了《撑洋伞的丽斯》（*Lise with a Sunshade*）。这幅室外写生画，人物脸上带有柔和的光影，粉红的肤色透过薄纱闪耀着光泽，

与巴齐耶的那幅《家庭肖像》（*Family Portrait*）和莫奈的那幅《花园里的女人》有某种共同之处，这预示着印象派绘画将在三四年后在他们的画布上蓬勃发展。对雷诺阿来说，丽斯·特雷霍特的脸成了衡量女性美的标准。

1870 年雷诺阿画了《女仆》（*Odalisque*）。他用细软的丝绸和金光闪闪的东方锦绣装扮丽斯，在她乌黑浓密的秀发上装饰了一根橘色的羽毛，并用华丽的地毯将她围住。

1870 年 7 月 18 日，法国向普鲁士宣战，雷诺阿不得不中断了正常生活去参军。命运捉弄雷诺阿，一个对马一无所知的人却被派到骑兵团。他发现自己到了波尔多（Bordeaux），然后是塔布斯（Tarbes）。雷诺阿病得很重，波尔多医院的医生只是设法救了他的命。1871 年 3 月，他复员回到巴黎拉丁地区（the Latin Quarter）。正是在那里，他得知了巴齐耶的死讯——这一信息比战争本身更加深刻地影响了他。骑兵雷诺阿的故事在他的画中持续出现。1872 年，他创作出《博洛涅森林里的骑手》（*Riders in the Bois de Boulogne*）。雷诺阿通过勒·科厄认识了达拉斯上尉（Captain Darras），上尉的妻子达拉斯夫人（Madame Darras）为雷诺阿的宏伟巨作《亚马逊族女战士》（*Amazon*）作模特。小马上的那个男孩是查尔斯·勒·科厄（Charles Le Coeur）

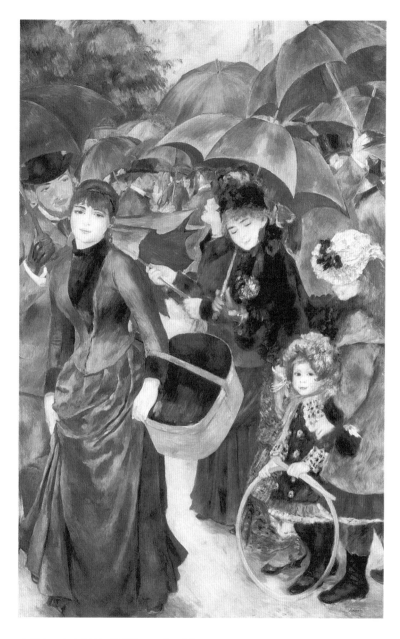

皮埃尔·奥古斯特·雷诺阿，《雨伞》

1881—1885 年，180.3cm×114.9cm，布面油画

伦敦，国家美术馆

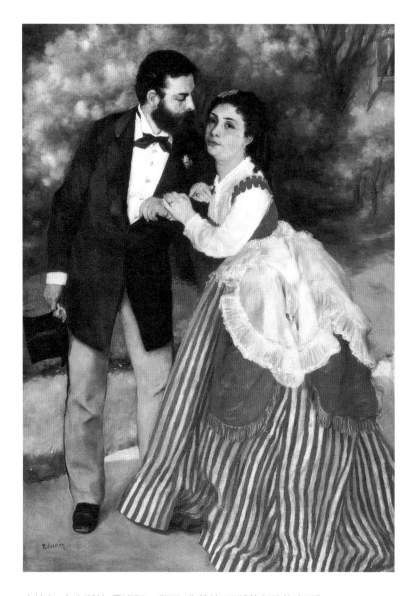

皮埃尔·奥古斯特·雷诺阿，《阿尔弗莱德·西斯莱和他的妻子》

1868 年，106cm×74cm ，布面油画

科隆，瓦尔拉夫·理查尔茨博物馆

的儿子。这幅画因尺寸巨大，变成了一件纪念性作品，几乎呈正方形的画布每一条边线都延伸到大约 2.5 米的地方。

最后，巴齐耶和毕沙罗在 19 世纪 60 年代末就开始梦想成立的艺术家协会终于诞生了。然而，主办方还需设法召集 29 位艺术家，他们展示了 165 件作品。雷诺阿展出了 6 幅油画和 1 幅蜡笔画。观众的注意力被这些大尺寸的画布所吸引：《巴黎风情的舞者》（*Dancer, Parisienne*）［或《穿蓝衣的女子》（*Lady in Blue*）］——女演员亨丽埃特·亨利奥特（Henriette Henriot）为这幅作品和《包厢》［也被称为《前卫场景》（*L'Avant-Scéne*）］作模特，她是奥登剧院的演员。在这幅作品中第一次出现了一种光波——和谐奔放的色彩，跨界的风格出现在雷诺阿的画布上，与古典教师传授的规范一起，构成了一幅名副其实的作品。

19 世纪 70 年代，在蒙马特（Montmartre）的那段时期，可能是雷诺阿创作生涯中最快乐的时期。他于 1875 年开始租用科托街（the Rue Cortot）画室旁一个被人忽视的小花园，这里成为他这一时期最优秀的绘画作品的室外写生地。在这里他创作了《夏日小屋》（*Summer House*）、《秋千》（*The Swing*）、《蒙马特煎饼磨坊的舞会》（*Dance at the Moulin de la Galette, Montmartre*）——他所创作

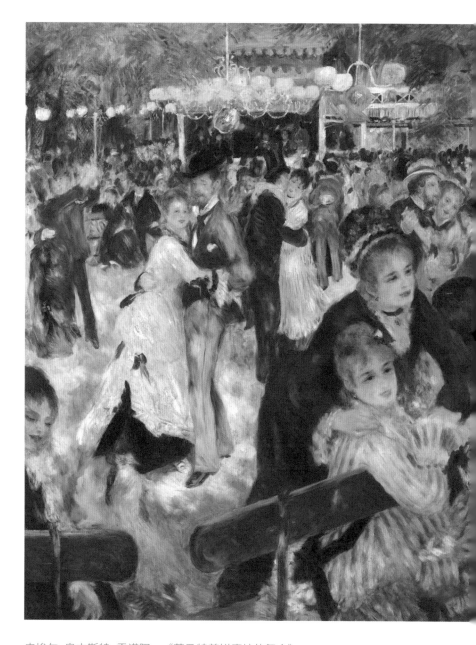

皮埃尔·奥古斯特·雷诺阿，《蒙马特煎饼磨坊的舞会》

1876 年，131cm×175cm ，布面油画

巴黎，奥赛博物馆

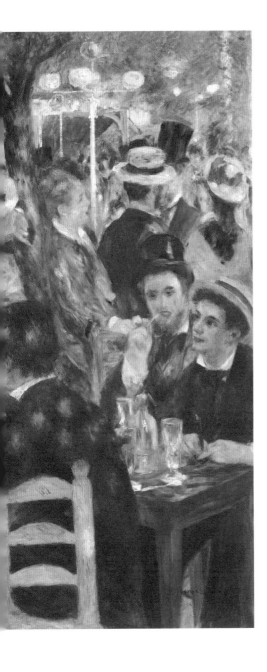

的最重要的作品之一。雷诺阿在一家名为煎饼磨坊的饭店里他自己的房间找到了最后一部作品的创作对象。它更多的是一个主题，而不是一个对象。雷诺阿的画布中从来没有出现过这样的主题，因为绘画中的任何一种叙述或描写都令他厌倦。一位公认的绅士德布雷（Debray）先生把山上矗立的最后一架风车改造成一家饭店。饭店的名字来源于饭店所提供的一款美味法式加丽特饼（扁平蛋糕）。

1877 年，在第三届印象派画展上，雷诺阿展示了由 20 多幅画构成的全景画，其中包括在巴黎、塞纳河畔、郊外以及克劳德·莫奈花园中创作的风景画。他研究妇女头像和鲜花的芬芳；绘制西斯莱、女演员珍妮·萨马丽（Jeanne Samary）、作家阿尔丰斯·都德（Alphonse Daudet）和政治家斯普勒（Spuller）的肖像画；还有《秋千》《蒙马特煎饼磨坊的舞会》。一些画上的标签表明这些画已经成为乔治·夏彭蒂埃（Georges Charpentier）的财产。这位艺术家与夏彭蒂埃家族的友谊，在决定雷阿诺的命运方面发挥了重要作用。

作家、演员、艺术家和政治家经常光顾夏彭蒂埃夫人的沙龙。这个沙龙除了可以见到乔治·夏彭蒂埃宣称的莫泊桑（Maupassant）、左拉（Zola）、龚古尔兄弟（the

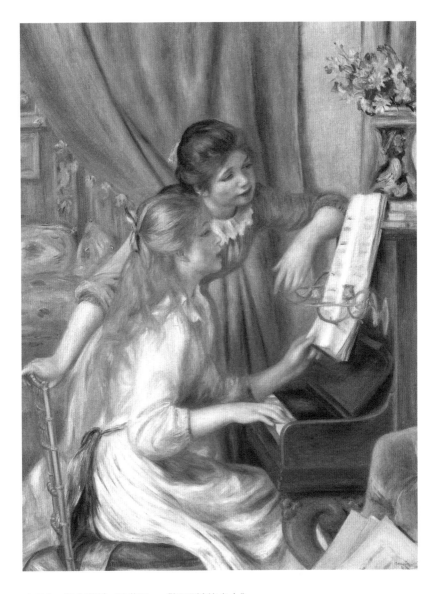

皮埃尔·奥古斯特·雷诺阿，《钢琴前的少女》

1892 年，116cm×90cm，布面油画

巴黎，奥赛博物馆

Goncourts）和都德之外，甚至还可以遇见维克托·雨果（Victor Hugo）和伊凡·屠格涅夫（Ivan Turgenev）。雷诺阿是夏彭蒂埃夫人家里的常客，他甚至常在写给夏彭蒂埃夫人的信中署名"你的私人艺术家"。他的画可以在乔治·夏彭蒂埃资助的名为"南部小屋"（La Vie Moderne）的画廊看到。正是在这样的环境下，雷诺阿找到了新的客户，比如贝拉德兄弟（the Bérards）和都德，他们后来成了他的朋友。在这里雷诺阿也找到了更多的模特，其中最优秀的是法国喜剧演员珍妮·萨马丽。雷诺阿对珍妮十分着迷，他甚至成了法国喜剧的常客。在他对女演员的描绘中，雷诺阿达到了他肖像画的极致——完全自然的状态。雷诺阿从夏彭蒂埃家族内部得到了很多创作委托。他画了两幅装饰画，描绘了这对夫妇在他们家门口迎接客人的情景，并画了5幅其家庭成员的肖像画，其中一幅是《夏彭蒂埃夫人及其子女》的肖像画。

到1882年，雷诺阿确实有充分的理由害怕失去他在沙龙中取得的成功。现在他要养活妻子——故事开始得更早，大约在1880年——她的名字叫阿琳·夏莉歌（Aline Charigot），那年她刚21岁。雷诺阿在圣乔治街（Rue Saiont-Georges）卡米尔夫人的乳品店遇见夏莉歌。她就住在附近，与母亲一起住，靠做衣服谋生。雷诺阿和夏莉歌

之间的相互吸引是必然的。从外表上看，夏莉歌与雷诺阿在其作品中创作的女性形象惊人地匹配。但在她身上，雷诺阿发现了更多品质：朴素和真诚。这些品质在她从家乡埃苏里（Essoyes）搬到巴黎之后并没有消失。她平静、体贴，并理解艺术家作品的意义，这一切都是雷诺阿迫切需要的。1881 至 1882 年，雷诺阿从一个地方到另一个地方，搬了很多次家，这些地方都以风景画的形式永久保留了下来。他继续在夏都（Chatou）和布吉瓦尔（Bougival）的塞纳河上画画。他习惯于在这些地方工作，他十分喜爱这些地方，因此拒绝了评论家西奥多·杜雷特（Théodore Duret）邀请他去英国的旅行。雷诺阿说："天气十分晴朗，我已经约好模特。这是我唯一的借口。"也许真正的原因是夏莉歌——雷诺阿正要完成《游艇上的午宴》（*Luncheon of the Boating Party*），画上有她的倩影。她被描绘在画布的左下角，戴着一顶奇特、时髦的帽子，怀里抱着一只哈巴狗（Pekinese）。然而就在同一年，也就是 1881 年，雷诺阿［和他的朋友科尔代（Cordey）］在第一次访问阿尔及利亚（Algeria）时带回了《香蕉种植园和阿拉伯假日》（*Banana Plantation and Arab Holiday*）。在迪耶普短暂停留后，他动身去了意大利，游历了米兰、威尼斯和佛罗伦萨。

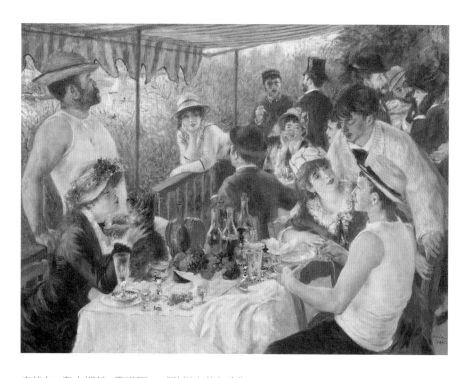

皮埃尔·奥古斯特·雷诺阿，《游艇上的午宴》

约 1880 年，129.7cm×172.7cm，布面油画

华盛顿，菲利普美术馆

1883 年，丢朗 - 吕厄在马德兰大道（Boulevard de la Madeleine）组织了雷诺阿的第一场个人画展，该展有 70 幅画。尽管丢朗 - 吕厄在推销印象派画作方面并非总是成功，但他还是决定在纽约再开一家画廊。终于，在 19 世纪 80 年代，雷诺阿打出了"连胜"的战绩。受富有的金融家、卢浮宫百货公司主人和参议员高戎（Goujon）的委托，他的画作得以在伦敦和布鲁塞尔（Brussels）展出，并于 1886 年在巴黎乔治佩蒂（Georges Petit）画廊举办的第七届国际画展上展出。雷诺阿从来没有高估过自己。

1884 年秋天，雷诺阿一家前往夏莉歌的家乡——位于香槟（Champagne）的埃苏里。这位艺术家经常画妻子喂养孩子的素描。一年后，他用这些素描创作了《母性》（Motherhood）（又名《阿琳和皮埃尔》）。在雷诺阿的创作生涯中，19 世纪 80 年代并不那么平静。在他看来，他不知道怎样来描绘和勾勒。在沮丧的状态下，他毁掉了一整批完成的作品。

在雷诺阿的艺术生涯中，19 世纪 80 年代通常被称为安格尔（Ingres）时期。在当时的所有绘画作品中，都可以寻到一种趋势：严格的画风、精确的线条与清晰的形式，甚至更多地使用地方色彩。在某种程度上，这种趋势已经可以在《午餐》（Luncheon）中被发现，在《母性》和《雨伞》

中更是如此。这最后一幅作品，分两个阶段完成——开始于 1881 年，完成于 1885 年。这是艺术家绘画方式演变的惊人佐证。这种演变相当温和，且一边是印象派风格，一边则显得更加强硬且更加简洁。1884 年在诺曼底，雷诺阿为保罗·贝拉德（Paul Bérard）的三个女儿画了一幅肖像画——《沃格蒙孩子们的午后》（*Children's Afternoon at Wargenmon*）。

1885 年，雷诺阿在花园里画了幅大尺寸的《在花园里》（*In the Garden*），这幅画成为他对《蛙塘》（*La Grenouillére*）《蒙马特煎饼磨坊的舞会》和《永久假日》的一种告别。画面中，笔触的颤动，光和影的波动都被留下了。在雷诺阿的新画作中，一切都显得平静而祥和。明亮的光线加重了叶子的绿色，黄色草帽上的花束反射着光泽。他的模特依然与夏莉歌相似，但现在已经是一位新的夏莉歌了，她代表了他家庭生活的安宁。雷诺阿一家是埃苏里村的常客。1888 年，雷诺阿于埃苏里画了《洗衣服的女人》（*The Washer Women*），在这幅画中他运用了一种令人回味的 18 世纪的色彩方案。画中容进了 3 岁大的皮埃尔，这幅画成为雷诺阿的"家庭田园诗"的又一个佐证。

1890 年 4 月 14 日，雷诺阿在第九区的迈里（Mairie）正

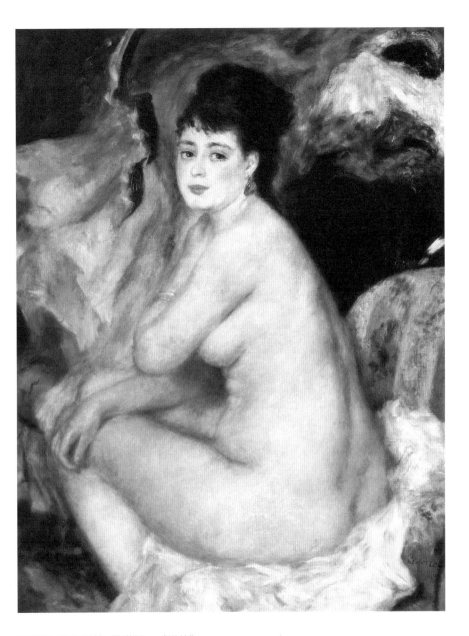

皮埃尔·奥古斯特·雷诺阿，《裸体》

1876 年，92cm×73cm，布油油画

莫斯科，普希金国家美术馆

式与阿琳·夏莉歌登记结婚。雷诺阿把他的家人安置在高高的山坡上那座被称为布劳伊尔斯城堡（Chateau des Brouillards）的房子。这个名字保留了人们对一座早已毁掉的 18 世纪古堡的记忆。古堡内建了好几栋房子，雷诺阿的三层住宅有一间阁楼被改建成了工作室。花园里长着玫瑰和一棵果树。但这块宝地最美妙之处是它的风景。1894年，一位未来电影导演在这里诞生，他就是雷诺阿和阿琳的次子。

雷诺阿的健康状况向来都不好。读他的信，你会不断地看到有关支气管炎和肺炎的内容，这使他长时间地卧床休息。1888 年，在埃苏里的一阵神经痛使他一侧的脸瘫痪了。1897 年，他遭遇了真正的不幸。在一个多雨的夏天，在埃苏里，他从自行车上摔下来摔断了右臂。这位艺术家开始被疼痛所困扰。雷诺阿的主治医生并没有安慰他，医生的解释是，由于他右臂损伤造成了无法治愈的关节炎。雷诺阿生命的最后 20 年里，被疼痛反复折磨。他意识到自己的行动已经完全受限，这也意味着他创作生涯的结束。

在那大部分时间属于新世纪的最后 20 年里，雷诺阿也有过一些欢乐时光。1901 年，阿琳给雷诺阿生了第三个儿子——克劳德，他代替长大的让来作模特。现在，小蔻蔻（Coco）

（克劳德的小名）穿着红色的衣服，雷诺阿画上了他的金色头发。而哥哥让因长大而不得不把为给父亲当模特而留的长发剪掉，以防男孩们取笑。在巴黎、纽约和伦敦举办的一系列展览，使雷诺阿获得了真正的成功。1904 年，艺术家在第二届秋季沙龙回顾性地展示了他的绘画作品，在那里他获得了一个完整的大厅来展示作品。最后几年贯穿雷诺阿作品的主要思想是：创作一幅带有裸体人物的大型油画，其大小接近一幅壁画。早在 1887 年，他就用当年那种受安格尔启发的朴素风格描绘了《大浴池》（The Large Bathers）。1908 年，在雷特庄园（Les Collettes），他以常绿的橄榄树为背景，绘制了第一个版本的《对巴黎的评判》（The Judgement of Paris），随后他不仅重复绘制了这幅作品，而且在雕塑家的帮助下，把这幅作品变成一幅雕刻画。

1914 年，第一次世界大战爆发，艺术家的长子和次子奔赴前线。这件事对阿琳来说打击太大——在一年内阿琳去世了，只剩下雷诺阿一个人。皮埃尔和让受伤归来，然而，生活还是回到了既定的模式。雷诺阿继续工作，但每天都变得更加困难。1919 年 12 月 2 日，他因肺炎在雷特庄园去世，生前完成最后一幅画是《静物：银莲花》。雷诺阿的一生，保持了他一贯的方式——忠于自己。

阿尔弗莱德·西斯莱

（1839 年生于帕里斯，1899 年逝于摩洛尔 - 苏洛）

阿尔弗莱德·西斯莱 1839 年 10 月 30 日出生在巴黎，他的父母是英国人。从 1857 年到 1861 年，西斯莱在英国待了 5 年，在莎士比亚的国家，西斯莱第一次感到自己是英国人。他学习英国文学，但对英国的伟大画家更感兴趣。这很可能源自这样一种方式——通过接触透纳（Turner）的自由笔触和康斯太布尔（Constable）的风景画，这些学习经历似乎为西斯莱做了前期准备——西斯莱感受到投身这类事业的使命。

1862 年 10 月，命运把西斯莱带到了查尔斯·格莱尔的免费工作室，克劳德·莫奈、奥古斯特·雷诺阿和弗雷德里克·巴齐耶都在此学习。西斯莱鼓励他的朋友们放弃格莱尔工作室的学徒生涯，到大自然中去作画。格莱尔对风景画的傲慢态度使西斯莱愤怒了，远比他的朋友们愤怒得多。

从一开始，风景画对于西斯莱来说，不仅是一种基本的绘画题材，也是他毕生致力于创作的唯一题材。离开格莱尔后，西斯莱经常与莫奈、雷诺阿和巴齐耶一起在巴黎附近画画。

从 1870 年开始，在西斯莱的作品中出现了侧重风景带来的直接视觉感受的第一个特征，这一特征后来变成印象派早

阿尔弗莱德·西斯莱，《莫雷特的雨中教堂》

1894 年，73cm×60cm ，布面油画
伯明翰，博物馆（美术馆）

阿尔弗莱德·西斯莱，《莫雷特的教堂：夜晚》
1894 年，101cm×82cm，布面油画
巴黎，市政厅艺术博物馆

期显现的特征。从这一刻开始，西斯莱画中的色彩明显变
得更浅了。这项新技能给人留下这样一种印象：水流潺潺、
水面五光十色，空气中带有清新之感。光线，在西斯莱的
画中诞生了。

阿尔弗莱德·西斯莱，《卢万河畔》

1885 年，55.1cm×73.3cm，布面油画

费城，费城美术馆

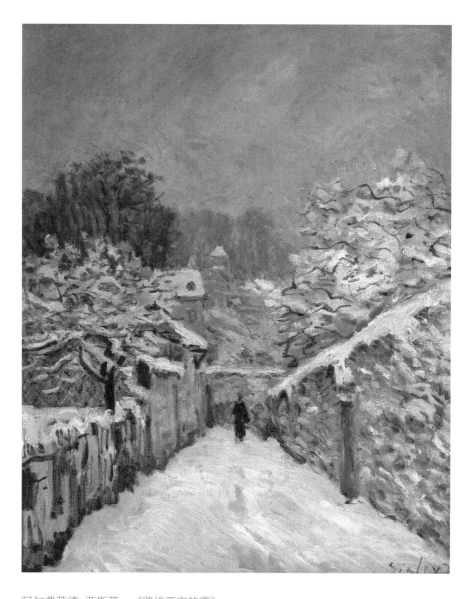

阿尔弗莱德·西斯莱，《路维西安的雪》

1878 年，61cm×50.5cm ，布面油画

巴黎，奥赛博物馆

在 4 年的时间里，西斯莱住在路维希安（Louveciennes），他画了许多塞纳河畔的风景画。他发现了阿让特伊（Argenteuil）和维伦讷沃 - 拉 - 加雷纳（Villeneuve-la-Garenne）小镇，在他的作品中，这些小镇保持着静穆和安宁的形象；一个现代文明和工业文明还没有打扰的世界。与毕沙罗相反，在画作中他并非寻找平淡无奇的准确性。他的风景画总是被他对风景的情感状态所渲染。和莫奈一样，西斯莱画中的桥是以一种完全自然的方式架设在乡村里的。宁静的蓝天映照在水波不兴的河面上，与此相协调的是，一些小的、浅色的房子以及绿色植物的清凉之境，给人留下阳光明媚的印象。在第一次印象派画展之后，西斯莱在英国待了几个月。回来后，西斯莱从路维西安搬到了马尔利 - 勒·鲁瓦（Marly-le Roi）。大约在这一时期，西斯莱真正成了一位专注于画水的画家。水在他的身上施了魔法，迫使他细察变化的水面，研究其颜色的微妙差别，就像莫奈在吉维尼的草地上所做的那样。

埃德加·德加

（1834 年生，1917 年逝于巴黎）

在印象派画家的圈子里，德加与雷诺阿的关系最好，两人都喜欢将巴黎人鲜活的日常生活作为他们绘画的主题。德加未曾加入格莱尔工作室，他第一次遇到未来的印象派画家很可能是在盖伯斯咖啡馆（Café Guerbois）。埃德加·德加与莫奈、雷诺阿和西斯莱来自完全不同的家庭环境。他的祖父雷纳 - 希拉雷·德·加（René-Hilaire de Gas）是一名谷物商人，在 1793 年法国大革命期间被迫从法国逃到意大利，将在意大利的生意经营得有声有色。后来，德加的祖父在那不勒斯（Naples）开了一家银行，娶了一位来自热那亚富裕家庭的年轻女孩。埃德加·德加喜欢把自己的名字简单地写成德加，他很高兴和意大利众多的德加家族亲戚保持着联系。1853 年，他在路易 - 恩斯特·巴里斯（Louis-Ernest Barrials）的工作室开始了学徒生涯。从 1854 年开始，他师从路易·拉莫特（Louis Lamothe）。拉莫特最崇敬的人是安格尔，拉莫特把对这位大师的崇拜延续给了埃德加·德加。从 1854 年开始，德加经常到意大利旅行，先是到那不勒斯，在那里他结识了众多的表亲；然后又到罗马和佛罗伦萨，在那里他孜孜不倦地临摹绘画大师们的作品。

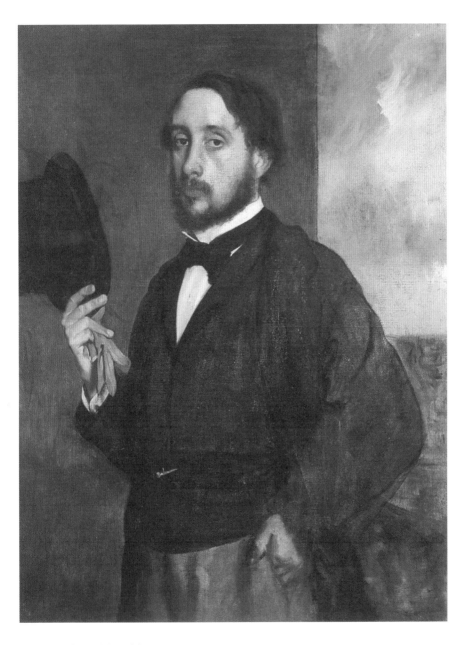

埃德加·德加，《自画像》

约 1863 年，92.1cm×66.5cm，布面油画

里斯本，古尔本基安美术馆

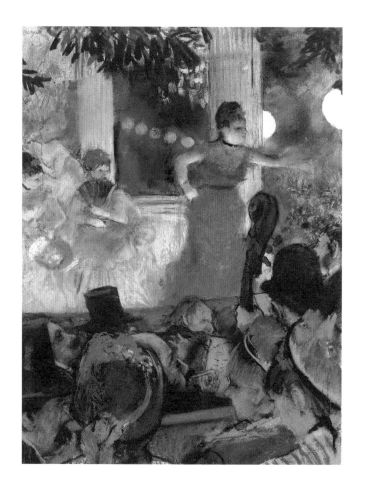

埃德加·德加，《大使馆咖啡厅音乐会》
1876—1877 年，37cm×26cm，蜡笔画
里昂，艺术博物馆

在 19 世纪 60 年代至 70 年代，他成为专注于赛马场、马和
骑师的画家。无论德加在哪里看到马，他那了不起的记忆
力都可以记下马运动的瞬间状态。当描绘赛马场的相当复
杂的作品诞生之后，德加学会了表现马的艺术：马的高贵
和优雅、它们紧张时的动作以及它们肌肉系统的形式美。

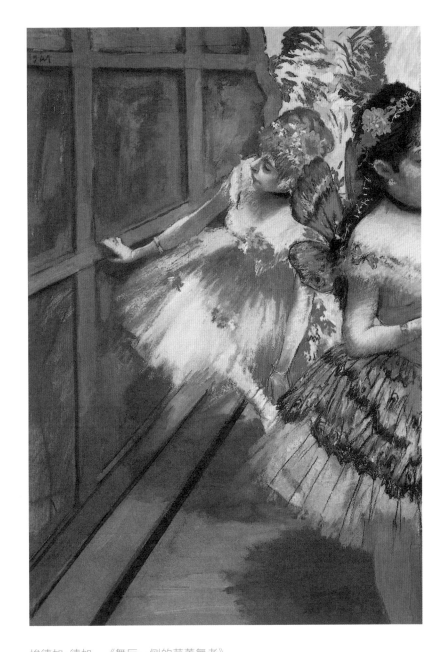

埃德加·德加，《舞厅一侧的芭蕾舞者》

1880 年，69.2cm×50.2cm，铅丹蜡笔和生色画，装裱在纸板上

加利福尼亚，帕萨迪纳，诺顿西蒙艺术博物馆

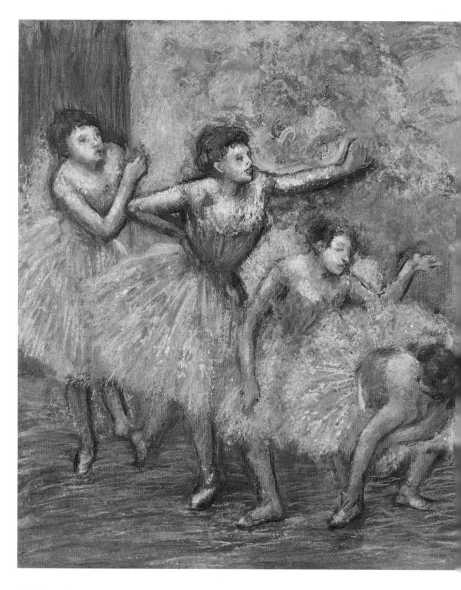

埃德加·德加，《四位舞者》

约 1903 年，蜡笔画

私人收藏

大约在 19 世纪 60 年代中叶，德加又有了一个发现。1866 年，他以芭蕾舞为题材创作了自己的第一部作品《芭蕾舞剧"泉"中的菲奥柯尔小姐》（*Mademoiselle Foicre in the Ballet 'The Spring'*）（纽约布鲁克林博物馆收藏）。德加一直是剧院的常客，但从那一刻起，剧院越来越成为他艺术创作的焦点。德加的第一幅专门画芭蕾舞的画是《佩勒蒂埃街歌剧院的舞厅》（*The Dancing Anteroom at the Opera on Rue Le Peletier*）（巴黎奥赛博物馆收藏）。在一个精心搭建的构图中，每一位芭蕾舞演员都参与到自己的活动中来，每一位都以不同于旁人的方式移动，从左到右，芭蕾舞团的每一个人物都在互相维持着一种平衡。大范围的观察和大量的素描对于完成这样一项任务是必不可少的。这就是为什么德加从剧院搬到排练厅，因为在那里舞蹈演员们训练并获得他们的舞蹈经验。直到生命的尽头，他对芭蕾一直情有独钟。

随着年龄的增长，德加制作的雕塑越来越多。"随着我的视力越来越弱"他对经销商沃尔拉德（Vollard）说，"我现在只能从事盲人的工作。"他用蜡塑造他最熟悉的形体：芭蕾舞演员、马和裸体。在生命的最后几年，德加几乎完全失明。他于 1917 年 9 月 27 日去世。在蒙马特公墓向德加送别的几位朋友中，只有一位印象派画家：克劳德·莫奈。

另一位还活着的朋友——雷诺阿因病受困于扶手椅上。在第一次世界大战期间，这位画家的死，几乎无人注意。

卡米耶·毕沙罗

（1830 年生于维尔京群岛， 1903 年逝于巴黎）

卡米耶·毕沙罗的生活始于一个有异国情调的世界——圣托马斯[1]（Saint Thomas）的岩石岛，离波多黎各（Puerto Rico）不远。他父亲开了一家五金店，希望看到孩子们能将生意继续做下去。父亲送毕沙罗到法国一所美术学校学习，毕沙罗在那里待了 6 年，这是他开始画画的地方，美术学校校长鼓励学生追逐艺术梦想。当时风景画已经是毕沙罗关注的核心，他努力学习如何渲染空间的深度，如何布局绘画的构图。

毕沙罗热情、聪明、善良，实际上，他变成印象派画家们某种意义上的"父亲"。当他出现在他的"自画像"中时，毕沙罗已经 43 岁了。他长长的络腮胡须，严肃、专心地注视着，看上去非常像族长。1866 年，他的作品《冬天的玛恩河岸》（*Banks of the Marne in Winter*）（芝加哥艺术

1. 圣托马斯，位于加勒比海的维京群岛，当时为丹麦属地。

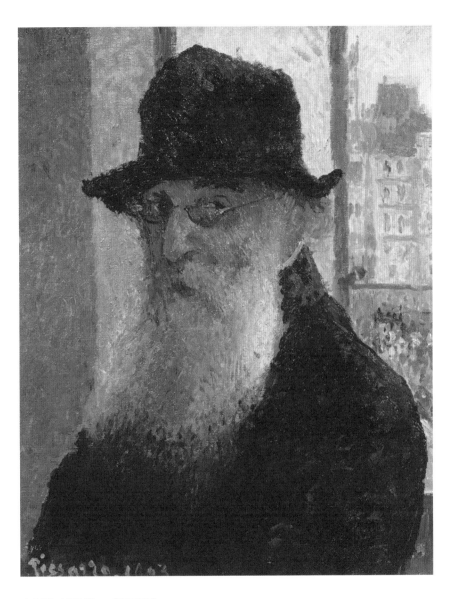

卡米耶·毕沙罗，《自画像》

1903 年，41.1cm×33.3cm ，布面油画

伦敦，泰特美术馆

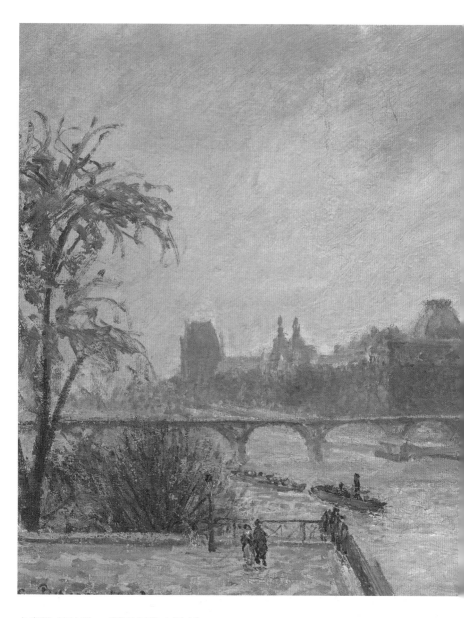

卡米耶·毕沙罗，《塞纳河和卢浮宫》

1903 年，46cm×55cm，布面油画

巴黎，奥赛博物馆

学院收藏）被官方艺术沙龙接纳了。同年，毕沙罗搬到了蓬图瓦兹（Pontoise）小镇。

1868 年，他在离巴黎很近的地方安顿下来，住在路维希安，这是西斯莱和雷诺阿的亲戚居住的地方。作为丹麦国民，他在普法战争期间没有被征入伍，当普鲁士军队接近路维希安时，毕沙罗逃到布列塔尼（Brittany），他没有随身携带他的画作。在路维希安时，毕沙罗收藏的作品不仅包括他自己的，也包括莫奈和其他艺术家的画作。占领毕沙罗房屋的普鲁士士兵毁坏了其中近 150 幅画作：他们把画扔在花园泥泞的小路上，任雨水侵蚀，以便士兵更方便地进出房屋。与此同时，毕沙罗身居伦敦，在这里他遇到了克劳德·莫奈和艺术经销商保罗·丢朗 - 吕厄。

在第一次印象派画展的那一年，毕沙罗基本上是用单一的色调作画，他的作品还没有完全摆脱科罗（Corot）的影响。在 1869 年或 1870 年，《秋天的路维希安》（*Landscape in the Vicinity of Louveciennes*）[马里布（Malibu）盖蒂博物馆收藏] 完成，在这幅画中，毕沙罗画出了后院和厨房花

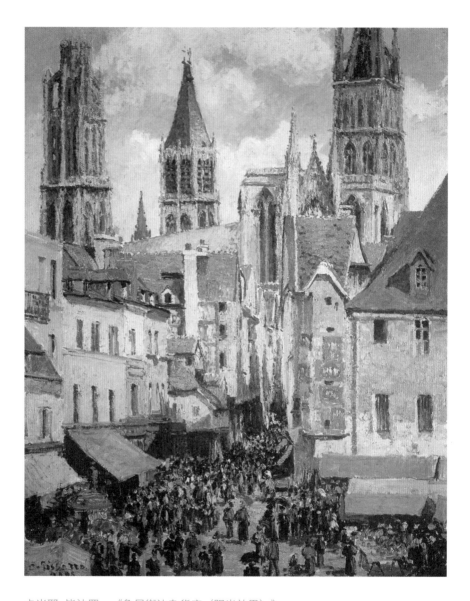

卡米耶·毕沙罗，《鲁昂街边杂货店（阳光效果）》

1898 年，81.3cm×65.1cm，布面油画

纽约，大都会艺术博物馆

园，而不是诗意的小径和镜花水月。在 1874 年纳达尔工作室的第一次展览上，出现了毕沙罗最好的风景画之一：《白霜》（*Hoarfrost*）（巴黎奥赛博物馆收藏），这个主题完全没有引起公众的注意。

总之，毕沙罗在每一届印象派画家的画展上都展出了他的几十幅风景画，直至第 18 届画展，他最后一次参展是在 1886 年。他描绘了花田和耕地、冬天光秃秃的树枝、绽放鲜花的苹果树，还有雪地上淡淡的蓝色光影与映出的点点粉光。作品《蓬图瓦兹附近通往埃内里的大路》（*The Road to Ennery near Pontoise*）（巴黎奥赛博物馆收藏）不可避免地令人想起西尔维斯特（Sylvestre）提到的毕沙罗的"天真"。

毕沙罗偶尔会去伦敦、布鲁塞尔或鲁昂，这些生机勃勃的城市，以及城市里的港口，深深地吸引着他。他第一次画鲁昂是在 1883 年。英格兰酒店的窗户，是观看鲁昂大桥的最好视角，毕沙罗激情四射地绘出了这座大桥《鲁昂大桥》（*The Great Bridge, Rouen*）。不管毕沙罗对绘画的主题态度如何，这幅画仍然是印象派画家的作品，而天气的作用对他来说十分重要。对于一位印象派画家来说，从窗户的视角来画风景与户外写生有同样的效果。1885 年，毕沙

罗遇见了修拉（Seurat）和西涅克（Signac）。在短暂休息之后，他和他的儿子卢西恩（Lucien）坚持他们的"点彩画"和"新印象派"风格，这两种风格都源自小的、颜色并置的笔触作画。起初，毕沙罗被修拉处理色彩的方式所吸引，那是一种源于古典艺术和色彩科学的经验。

19 世纪 90 年代，毕沙罗开始描绘巴黎的风景，这些画确保了他作为一名城市风景画家的声誉。他以前曾偶尔画过一些孤立的城市景观：1878 年的《罗切沃丁大道》（*Boulevard Rochechouart in*），以及 1878 年的雪景画《林荫大道两侧》（*the Outer Boulevards*）。在这一系列画作中，毕沙罗继续详细描绘了新巴黎的新形象，那段时间他是与其他印象派画家一起度过的。莫奈也是在《卡普西纳大道》（莫斯科普希金国家美术馆收藏）这幅画中开始出现新巴黎景象的。生活教会了毕沙罗智慧，这位老印象派画家不再对风景的细节感兴趣，他试图透视什么是本质，这是他作为一名画家终其一生的追求。毕沙罗在巴黎的最后一间公寓坐落在伏尔泰滨河路，他的最后一幅风景画呈现了该路的远景：略带弯度的弧线、法兰西学院的圆顶、书商的摊位，以及匆匆的路人。这里也是这位画家 1903 年 11 月 13 日去世的地方。

贝尔特·莫里索

（1841 年生于布尔日，1895 年逝于巴黎）

在近现代的女画家中，贝尔特·莫里索（Berthe Morisot）获得了骄人的成就，只有玛丽·卡萨特（Mary Cassatt）才能与她媲美。她的才华当时并没有立即得到公众的认可，但近年来，却赢得了越来越多的赞赏。她是个有趣的人。德加有一次谈到她时说，她就像制作女帽一样来绘画，这表明了她女性的本能和直觉以及绘画天赋。然而，她的绘画力度的一个来源是全面彻底的训练。她的父亲——布尔日（Bourges）的一名官员，发现女儿的品位是天生的，这非常有益于发展她的天赋。她和她妹妹埃玛·莫里索（Edma Morisot）被派往巴黎求学，埃玛·莫里索结婚后放弃了绘画，但贝尔特继续用画笔画画，并在官方艺术沙龙展出作品。当她在卢浮宫临摹大师的作品时，才第一次认识爱德华·马奈。后来，贝尔特与这位伟大的印象派画家建立了亲密的关系。在榜样的启发下，她改变了画风，并将印象派风发扬光大，她的作品因生动的画面而在今天广受追捧。1874 年，她嫁给了欧仁·马奈（Eugéne Manet）（爱德华·马奈的弟弟）。爱德华·马奈 1870 年的作品《休息》（Repose）（贝尔特·莫里索的肖像画），是对一位年轻女子进行的一项非凡的心理学研究的作品。德加、雷诺阿、毕沙罗

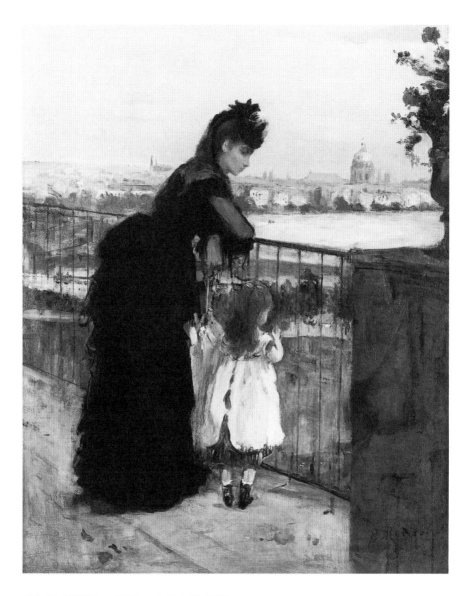

贝尔特·莫里索，《阳台上的妇女和儿童》

1871—1872 年

私人收藏

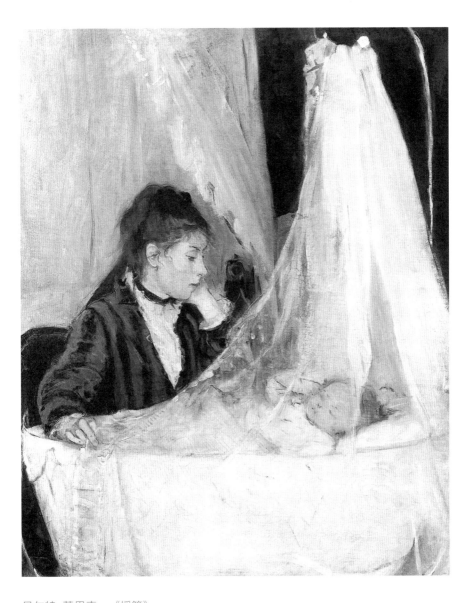

贝尔特·莫里索，《摇篮》

1872 年，56cm×46cm，布面油画
巴黎，奥赛博物馆

贝尔特·莫里索，《欧仁·马
奈和女儿在布吉瓦尔》

1881 年，73cm×92cm，
布面油画
古杰，马蒙丹美术馆

贝尔特·莫里索，《欧仁·马奈
和女儿在花园》

1883 年，60cm×73cm，
布面油画
私人收藏

和莫奈经常光顾贝尔特·莫里索的家。她继续画画，并在自己的画上签名，因此在艺术史册上至今仍有她的名字。她作为一名艺术家的排序被她作为一名女性在世界上的地位所掩盖。实际上，她不是一位有创造力的艺术家。甚至可以说，如果没有爱德华·马奈帮助她形成自己的风格，她就不会取得她在最好的作品中所显示出的进步，也不会赋予她的作品特殊的品格。

然而，贝尔特在基本训练的基础上，通过与爱德华·马奈的接触，又增加了令人惊讶的个人品质。她的艺术有一种微妙的品位——某种女性的美妙和魅力。通过这种品位，她证明了自己是一名独特的画家。贝尔特在诺曼底工作了很久，尤其是在费康（Fécamp）一带；这个地区的风景仍然是她最喜欢的主题。正是这些经历将她与后来印象派画家拉近。贝尔特的另一个主题是巴黎。1872 年，她画了一幅令人惊叹的巴黎城市全景——《从特罗卡迪罗看巴黎》（*View of Paris from the Trocadéro*）。画中，这座城市在脚下伸展，巨大而明亮。

与此同时，贝尔特也展出蜡笔画和水彩画。在蜡笔画和水彩画技巧上，她取得了明显的成功。《庞蒂伦夫人》（*Madame Pontillon*）（巴黎卢浮宫藏）是一幅大型肖像画，

贝尔特·莫里索，《玫瑰园里的孩子》

1881年，50cm×42cm，布面油画

利隆，五尔特·田雷尔茨博物馆

该画描绘了饰以精致色彩图案的白色面料背景下，身穿黑色连衣裙的埃德玛·庞蒂伦，这是一幅真正的大师级作品。但是，贝尔特作品的魅力在水彩画中尤为突出，比如作品《艺术家的妹妹》（*The Artist's Sister*），《埃德玛和女儿珍妮》（*Edma, with Her Duaghter, Jeanne*）（华盛顿国家美术馆收藏）以及作品《在沙发上》（*On the Sofa*）（斯德哥尔摩国家博物馆收藏）。在这些作品中，她涂上了一层光亮透明的颜料。蓝色、粉色和金色的反射光在白底的映衬下相映生辉。

1892 年，欧仁·马奈去世，他生前总是帮助贝尔特。1893年，贝尔特画了一幅她的女儿和狗在室内的肖像画——《朱莉·马奈和她的灰狗莱尔特》（*Julie Manet and Her Greyhound Laërte*）。这幅自由创作的作品的美感，表明了这位艺术家的成熟和技艺的娴熟。贝尔特是唯一一个以这种方式来看待朱莉的人：严肃而有梦想，同时谦虚而自信。1895 年 3 月 2 日，贝尔特死于流感。雷诺阿收到宣布贝尔特·莫里索死讯的电报时，他正在艾克斯（Aix）和塞尚一起在室外写生。他收起画具，直奔火车站。他对儿子说："我产生了被独自遗弃在沙漠里的感觉。"即使雷诺阿、德加和莫奈接下来的日子还长，但贝尔特·莫里索死后，印象派画家这一团体开始逐渐衰落。

图书在版编目（CIP）数据

印象派 /（俄罗斯）纳塔莉亚·布罗茨卡娅编著；
邱惠丽译. -- 重庆：重庆大学出版社，2021.1
（简明艺术史书系）
书名原文：Impressionism
ISBN 978-7-5689-2280-7

Ⅰ.①印… Ⅱ.①纳…②邱… Ⅲ.①印象画派
Ⅳ.① J209.9

中国版本图书馆 CIP 数据核字（2020）第 128140 号

简明艺术史书系

印象派
YINXIANG PAI

［俄］纳塔莉亚·布罗茨卡娅　编著
邱惠丽　译

总 主 编：吴　涛

策划编辑：席远航　　　封面设计：冉　潇
责任编辑：席远航　　　版式设计：琢字文化
责任校对：万清菊　　　责任印制：赵　晟
*
重庆大学出版社出版发行
出版人：饶帮华
社址：重庆市沙坪坝区大学城西路 21 号
邮编：401331
电话：（023）88617190　88617185（中小学）
传真：（023）88617186　88617166
网址：http://www.cqup.com.cn
邮箱：fxk@cqup.com.cn（营销中心）
全国新华书店经销
重庆新金雅迪艺术印刷有限公司印刷
*
开本：880 mm×1240 mm　1/32　印张：3.375　字数：62 千
2021 年 1 月第 1 版　2021 年 1 月第 1 次印刷
ISBN 978-7-5689-2280-7　定价：48.00 元

版权声明